황書子字

펜글씨 요령•2

한자의 8가지 운필법(運筆法), 영자팔법(永字八法) · 3

한자의 기본 **점(點)과 획(劃)** • 4

한자의 얼개 방법, 결구법(結構法) • 6

천자문(千字文) 손글씨 연습 & 풀이 • 8

자주 쓰이는 필수 고사성어(故事成語) 익히고 쓰기 • 92

교육부 한문 교육용 기초한자 1800字 • 104

널리 쓰이는 **약자(略字) · 속자(俗字) •** 110

한 글자가 두 가지 이상의 음훈(喜訓)을 가진

일자다음자(一字多音字) • 111

잘못 읽기 쉬운 한자어(漢字語) • 112

각종 생활서식(生活書式) · 113

펜글씨 요령

1. 펜글씨의 세계

오늘날 펜글씨라 함은 예전의 펜을 비롯하여 만년필, 볼펜, 사인펜, 연필 등 다양한 필기도구를 이용한 글씨 쓰기를 통틀어 이른다.

펜글씨는 비교적 선이 가늘기 때문에 글자의 크기에 제약이 있어 편지나 장부, 서류 등 일 상생활에서 주로 쓰인다. 따라서 쓰는 방법에 있어서도 붓글씨와는 다른 펜글씨만의 특색 이 있다.

펜글씨는 붓글씨와는 달리 선의 눌림이 거의 없고 안정된 선을 그을 수 있어 쓰기에 쉬운 편이지만, 슬슬 긋는 것같이 쓰면 지렁이가 기어간 듯 힘없는 글씨가 되기 쉽다. 펜글씨에 서도 약간의 눌림이 있어야 필력의 강약 등이 나타나 생동감 넘치는 글씨가 된다.

2. 바른 자세

글씨를 예쁘게 쓰고자 하는 마음가짐과 함께 몸가짐을 바르게 해야 글씨를 쓰기가 쉽고, 글씨의 모양 또한 바르고 아름다워진다.

단정한 자세로 손끝에 너무 힘을 주지 말고 몸이 책상에 스칠 정도로 다가앉는다.

가슴은 펴고 머리는 약간 숙이며, 필기구와 눈과의 거리는 20cm 이상 되어야 한다.

글씨를 쓸 종이나 공책 등은 오른편 가슴 쪽에 놓고, 필기구를 쥔 손이 오른쪽 가슴 중앙에 위치하고 있어야 쓰기에 편리하다.

3. 필기구 잡는 요령

필기구 잡는 위치는 필기구의 종류에 따라 차이가 있으나, 스푼펜의 경우 $45\sim50^{\circ}$ 정도의

각도로 잡는 것이 좋고, G펜은 70~80°, 볼펜 종류는 60~70° 정도의 각도로 잡는 것이 좋다.

그리고 보통 펜이라도 굵고 크게 글씨를 쓸 때에는 $30\sim40^\circ$ 정도의 각도로 잡는 것이 좋고, 가늘고 작게 글씨를 쓸 때에는 $60\sim70^\circ$ 정도의 각도로 잡는 것이 좋다. 흘림체를 쓸 때에는 정체를 쓸 때보다 약간 더 위쪽을 잡고 쓰는 것이 좋다.

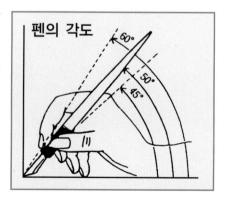

永字八法(영자팔법)

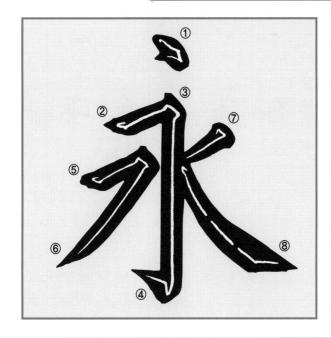

①側(측)	②勒(≒)
>	-
③努(노)	4趯(적)
	1
⑤策(책)	⑥掠(약)
/	ノ
⑦啄(탁)	⑧磔(책)
ノ	1

>	가로로 눕히지 않는다.	-		永
_	수평을 꺼린다.			
1	수직으로 곧바로 내려 힘을 준다.			
]	갈고리로, 송곳 같은 세력을 요한다.	,		
1	치침으로, 우러러 거두면서 살며시 든다.			
1	삐침으로, 왼쪽을 가볍게 흘려 준다.			
1	짧은 삐침으로, 높이 들어 빨리 삐친다.			
\	가볍게 대어, 천천히 오른쪽으로 옮긴다.			

한자의 기본 점과 획

•	۹۲	à					o.t	*	<i>p</i>	0.11	2
<u> </u>	지 점	0)	 !점	0;	른점	0) 74	삐침	0 근 :	 점삐침	가로	그기
五	文	宫	情	永	冬、	米	羊	兵	平	十	上
7	文	官	情	永	×.	米	Solven unders underseas	兵	- Pro-	aggregation and a	Second account .
2-	文	官	情	永	K.	米	ngdyrm gadyrm gadyrmi gandyrmia	共	and and	record records	gganalessiness.
					1						
>				\				*			
		1	11		P			J		ì	.1
내려	[긋기	내려	- - - -	내려	聞 7	평갈	:	왼갈	고리	오른걸	<u>-</u>
朴	恰	侍	誰	中	斗	究	虎	和	利	改	良
朴朴	恰恰	侍侍	誰誰	中中	4	究究	虎虎	和和和	利利	改改	良良
朴朴	恰	侍侍	誰誰	中中	4	究究	虎虎	和和和	利利	改改	良良
朴朴	恰恰	侍侍	誰誰	中中	4	究究	虎虎	和和和	利利	改改	良良
朴朴	恰恰	侍侍	誰誰	中中	4	究究	虎虎	和和和	利利	改改	良良

))				1	,s, _/	1		1//	, j.
	침	HH)	침		삐침	珊	침		침	선 ³	파임
度	歷	今	金	史	夫	1	受	清	取	友	全
度	歷	今	金	史	夫	1	受	清	取	友	全
度	歴	今	金	史	夫	7	受	清	取	友	全
				8							
		1		*		~		7		3	
	à	7	J	6			→ •				
- 누운	· 창 ···	すっ	알고리	\\\\\\\\\\\\\\\\\\\\\\\\\\\\\\\\\\\\	갈고리	누운지7		ر س	ト し 恰	세워	剛침
ナゼ 2	》 連	ずった。	上 勿	土 土	^全 成	누운지?		た。元	した色	月月	周周
2 2	連連	馬馬	勿勿	式式	成成	(C)	必必	元元	色色	月月	周周
2 2	連	馬馬	勿勿	式式	成成	10	必必	元元	色色	月月	周周
2 2	連連	馬馬	勿勿	式式	成成	(C)	必必	元元	色色	月月	周周
2 2	連連	馬馬	勿勿	式式	成成	(C)	必必	元元	色色	月月	周周

한자의 결구법(結構法)

偏편	작은 것은 위로 붙이고, 세로로 긴 것은 좁혀 쓴다. '변' 이라고도 한다.	吹場	垂 수	윗몸을 왼편으로 삐치는 글자는 아랫부분을 조금 오른편으로 내어 쓴다.	原履
旁	방(旁)은 편에 닿지 않도록 주의하여 쓴다.	設教	構・フ	바깥과 안으로 된 글자 는 바깥의 품을 넉넉하 게 하고, 안의 공간을 알 맞게 분할하여 주위에 닿지 않게.	因周
冠 관	위로 길게 해야 될 머리. 옆으로 넓게 해야 될 머리.	草安	繞요	走는 먼저 쓰고, 辶 廴는 나중에 쓰되, 네모(□)가 되도록 쓴다.	道趙
畓답	받침 구실을 하는 글자는 납작하게 하여 안정되도록 쓴다.	然盟	單獨 단독	둘레를 에워싼 부수(部首))

國	願	限	術	留	監	意	主	册	班	月
國	願	限	術	细	監	意	主	册	班	月
國	願	限	術	切田	監	意	主	册	班	A
									,	

							田			Ш
エ	東	吉	至	背	榮	凿	和	時	明	叔
			至							
and the same of th	東	=	至	背	榮	当	和	時	明	叔
			-	,						,
									,	,
									()	()
部			不							
	皇里	街		南	00	無	女	樂	法	分
部	旦里 旦里	街街	不	南南	000	無無	女女	樂樂	法法	分分
部	旦里 旦里	街街	不不	南南	000	無無	女女	樂樂	法法	分分
部	旦里 旦里	街街	不不	南南	000	無無	女女	樂樂	法法	分分

千字文 펜글씨 연습&풀이

天	하 늘 천	天	- {	天	天	2			
	땅 지	地	1-1	地	地				
玄	검을현	玄	- 2	玄	玄				
黄				黄					
宇	집우	宇	1-5	宇	宇				z
宙	집	宙	1-1-	笛	宙		/		
洪	그램 이미 1010	洪	沙沙	洪	洪				
荒荒	거칠황	芒	してこ	洪	荒				
H	날일	日	1 =	E	B				
月	달월	月)]	月	月				
盈	찰 영	盈	多公公	盈	盈				
具	기 울 측	昃	日人	昃	昃				

- 天地玄黃(천지현황)__하늘은 (위에 있는 고로) 그 빛이 검고, 땅은 (아래에 있는 고로) 그 빛이 누렇다.
- 宇宙洪荒(우주홍황)_하늘과 땅 사이는 넓고 커서 끝이 없다. 즉, 세상이 넓다는 뜻.
- 日月盈 昃(일월영측)_해는 서쪽으로 기울고, 달도 차면 점차 기울어진다. 즉, 우주의 섭리를 이른다.

*관련 숙어 天高馬肥(천고마비)

하늘이 높고 말이 살찐다는 뜻으로, 가을이 썩 좋은 계절 이라는 말.

						:	:	:	:	:	:
辰	별 진	辰	1	1	辰	辰					
宿	화재 수 잘 숙	宿	1-7	子口	宿	宿					
列列	1					-					
	1 1			-	張						
寒	찰	寒	170	ニリへこ	寒	寒					
*来	올래	來	ーへへ	1	來	來					
暑	더 울 서	暑	日工	月日	暑	暑					
社	갈 왕	往	1	71-	往	往					
秋	가 을 추	秋	江	クノ	秋	秋					
收	거 둘 수	收	1/1	, ,	收	收					
冬	겨 울 동	冬	气	` '	Z.	Ą.			,		
蔵	감출장	藏	カデー	15	藏	藏					

- 辰宿列張(진수열장)_별들은 제자리에 위치하여 하늘에 넓게 벌이어져 있다.
- 寒來暑往(한래서왕)_추위가 오면 더위가 가고 더위가 오면 추위가 간다. 즉, 계절의 바뀜을 이른다.
- 秋收冬藏(추수동장)_가을에 곡식을 거두고 겨울이 오면 저장해 둔다.

張三李四(장삼이사)

장씨의 셋째 아들과 이씨의 넷째 아들이라는 뜻으로, 이름이나 신분이 특별하지아니한 평범한 사람들을 이름.

閨	윤달 윤	閨	17:4:	1-	閨	閨
餘					餘	
成						
歳						
律	법 칙 률	律	1	7111-	律	律
呂	<u></u> 풍류 법칙 려	呂	ロノ	口	呂	呂
調	고를조	調	ナニタ	万日	調	調
陽	볕양	陽	7	田ろり	陽	陽
雲	구름 운				委	
騰	오 를 등	騰	月	关点	騰	騰
鼓	이 를 치	致	スー	15	致	致
兩	비우	雨	っち	1	雨	雨

- 閏餘成歲(윤여성세)_일 년 이십사절기 나머지 시각을 모아 윤달로 하여 윤년을 정하였다.
- 律呂調陽(율려조양)_율(률)과 여(려)는 각기 계절을 조절하여 음양을 고르게 한다. 즉, 율은 양(陽), 여는 음(陰).
- 雲騰致雨(운등치우)_수증기가 올라가서 구름이 되고 구름은 냉기를 만나 비가 된다. 즉, 천지자연의 기상을 이른다.

歲月不待人(세월부대인) 세월은 사람을 기다리지 않는다는 뜻으로, 시간이 덧없음을 이름.

露	9 虚	・レーン、	露	露					
結	ッ 結	红石	結	結					
- Carrier 1999	章 위 為		1						
霜	相相	一十八日	霜	箱					
金	金金	くご	金	金					
10.00000	生生	41	土	土			-		
麗	卫量 南縣	方坐气	麗	麗	9				
	물 _수 ノ人	1/	水	水					
玉	产量系	11.	I	I.					
出	当当	11	出	出			-	,	
崑	世紀田田	ーショ	崑	崑		ı			
岡	から 周	ローリ	岡	凋					

- 露結爲霜(노결위상)_이슬이 맺혀 서리가 되니 밤기운이 풀잎에 맺혀 물방울처럼 이슬을 이룬다.
- 金生麗水(금생여수)_금은 여수(麗水)에서 난다. 여수는 중국의 지명.
- 玉出崑岡(옥출곤강)_옥은 곤강(崑岡)에서 난다. 곤강은 중국의 산 이름.

全枝玉葉(금지옥엽) 금으로 된 가지와 옥으로 된 잎 이란 뜻으로, 귀여운 자손이나 임금의 가족을 이름.

43			,	,		: :		:	:	: 1
約	칼 검				劍			1		
號	이름 호	號	3	いんとん	號	號				
巨	클 거	巨	1	2	Ē.	巨				
閥	대 궐 궐	闕	7715	ンラクス	闕	闕				
					珠		e e			
稱	의 컨이 칭	稱	行	シコ	稱	稱				
夜	밤 야	夜	才	2	夜	夜				
光	빛	光	11/) L	光	光				
果	실과	果	旦	人	果	果				
珎	보 배 진		11-1	ノシノ	珍	珍				
李	오 얏 리	李	1-1	3	李	李				
学	벚 내	柰	ナハ	ニーハ	杰	柰				

- 劍號巨闕(검호거궐)__거궐은 칼 이름이다. 거궐은 구야자가 만든 보검으로 조나라의 국보.
- 珠稱夜光(주칭야광)_구슬의 빛이 낮과 같으므로 야광이라 일컬었다. 야광도 조나라의 국보.
- 果珍李柰(과진이내)_과일 중에서 오얏과 벚의 진미가 으뜸이다. 오얏은 자두, 벚은 능금. 柰는 '능금나무 내' 로도 새긴다.

號令如汗(호령여한)

호령은 땀과 같다는 뜻으로, 한번 내린 명령은 다시 취소하기가 매우 어렵다는 말.

菜	나 물 채	菜	7	シイハ	菜	菜			
重	무거울 중	重	二日	1-	重	重			
茶	겨 자 개	芥	17	ムリ	芥	芥			
董	생 강 강	薑	上田	田田	黄	黄			
梅	바 다 해	海	Ž.	2 ムフ・)	海	海			
醎	짤 함	醎	151:	しる人	醎	醎			
河	물하	河	7	10-	河	河			
淡	닭 의 담	淡	3	とん	淡	淡			
觯	비늘린	麟	分田	子公子	爲粪	蘇			
潜	잠 길 잠	潜	23	元元日	潜	潜			
羽	깃 우	习习	7,	フク	习习				
翔	높이날 상	翔	ンミノ	コンコン	翔	翔			

- 菜重芥薑(채중개강)_채소 중에서 겨자와 생강이 제일 소중하다.
- 海鹹河淡(해함하담)_바닷물은 짜고, 민물은 아무 맛도 없고 심심하다. ***酸**은 鹹의 속자.
- 鱗潜羽翔(인잠우상)_비늘이 있는 물고기는 물속에 잠기고, 날개가 있는 새는 공중을 난다.

海不揚波(해불양파) 바다에 파도가 일지 않는다는 뜻으로, 어진 임금의 좋은 정치로 천하가 태평 함을 이름.

龍	용 룡	龍	沙月	+517,	龍	龍
師	스 승 사	師	, – 7,	171	師	師
火	불화	火	',)	火	火
帝	임 금 제	-		101		帝
鳥	새 조	鳥	1-7:	フ…	鳥	鳥
官	벼 슬 관	官	・シー	77	官	官
人	사 람 인		/	\	人	
皇	임 급 황	皇	ノラニ	11-	皇	皇
始	비로 소 시	始	41	く、ロ	始	始
制	마 를 제	制	ショラー		制	
文字	글 월 문	文	, _	1	文	文
字	글 자 자	字	, , , ,	了一	字	字

- 龍師火帝(용사화제)_용 스승, 불 임금. 복희씨는 용, 신농씨는 불 덕분에 임금이 되었음을 이른다.
- 鳥官人皇(조관인황)_소호(삼황오제 중 오제의 하나)는 새로써 벼슬을 기록하고 황제는 인문을 갖췄으므로 인황이라 하였다.
- 始制文字(시제문자)_복회씨는 창힐로 하여금 처음으로 글자를 만들게 하였는데, 창힐은 새 발자국을 보고 글자를 만들었다.

能頭蛇尾(용두사미) 용의 머리에 뱀의 꼬리란 뜻으로, 처음은 좋으나 끝이 좋지 않음을 이름.

12	0]	17		1	77	47			•
17	이 에 내	15	/	7	17	/]			
脈	옷	服)]	172	服	服			
_			1	•	衣				
裳	치 마 상	裳	ーンクロ	741	裳	裳			
推	밀추	推	1	ノーンニー	推	推			
位					位				,
讓	사양할 양	讓	ナルター	ロルナイン	讓	讓			
國	나 라 국				國				
有	있을 유	有	1	A	有	有			
虞陶	나 라 우	虞	しこし	ロケーハ	虞	虞			
陶	질 그 릇 도	虞陶唐	71	クシュ	陶	陶			
唐	당나라 당	唐	7	711-0	唐	唐			

- 乃服衣裳(내복의상)_이에 의상을 입게 하니, 황제가 의관을 지어 등분을 분별하고 위의를 엄숙케 했다.
- 推位讓國(추위양국)_ 벼슬을 미루고 나라를 사양하니 제요가 제순에게 임금의 자리를 물려 주었다.
- 有虞陶唐(유우도당)_유우는 제순이요, 도당은 제요이다. 둘 다 중국의 고대 제왕.

同價紅裳(동가홍상) 같은 값이면 다홍치마라는 뜻

으로, 같은 값이면 좋은 물건 을 가짐을 이름.

吊	조 상할 조	弔	7-	51	弔	吊
R	백 성 민	民	コレ	(民	民
伐	칠 벌	伐	1	1	伐	伐
罪	허 물 죄	罪	172		罪	罪
周	두루 주	周	7	1-10	周	周
發	필발	發	てん	ユラルフ	發	發
殷	인나라 이	殷	1-7-17	んく	殷	殷
湯	끊을 탕	湯	1	日ブラル	湯	湯
坐	앉 을 좌	坐	んく	1-	坐	坐
朝	아 침 조	朝	1-01-	17=	朝	朝
問道	물 에 만	問	17:	-7110	問	問
道	길도	道	ンファ	目主	道	道

- **弔民伐**罪(조민벌죄)__가여운 백성은 불쌍히 여기고 죄지은 백성은 벌을 주었다.
- 周發殷湯(주발은탕)_주발은 무왕의 이름이고 은탕은 은왕의 칭호이다.
- 坐朝問道(좌조문도)_조정에 앉아 나라를 다스리는 올바른 길을 물었다. 즉, 임금의 치세의 도를 이름.

民心無常(민심무상)

백성의 마음은 일정하지 않아 군주가 선정을 베풀면 따르고, 악정을 베풀면 앙심을 품고 반항한다는 말.

垂	量全	二二	垂垂
拱	聖恭共	17/	拱拱
平	野野野		平平
章	章章	-121	章章
愛	か 愛	くいら	愛愛
愛育	育	六月	育育
黎	智教	子分	黎黎
首	当首	プ目	首首
臣		1-1-	臣臣
伏	組織	11	伏伏
戎	罗戎	-1-	找我
羌	発売	11	羌羌

- 垂拱平章(수공평장)_임금이 바른 정치를 펴서 평온해지면 백성은 비단옷을 입고 팔짱을 끼고 다닌다.
- 愛育黎首(애육여수)_임금은 검은 머리(백성)를 사랑하고 양육해야 한다.
- 臣伏戎羌(신복융강)_위와 같이 나라를 다스리면 그 덕에 감화되어 오랑캐들까지도 신하로서 복종하게 된다. 戎은 중국 서쪽에 있던 야만 종족.

垂簾聽政(수렴청정)

임금이 어린 나이로 즉위하였을 때 왕대비나 대왕대비가 정사를 돌보던 일.

選	멀하	遐	71-117	? シェ	避	退
通	가 까 울 이	瀬	ブリー	久久之	瀬	通
壹	한 일	壹	1-1-7		壹	壹
體	몸 체	體	ーバタ目	Kanner	體	
率	거 느릴 솔	率	14	ンハー	菜	率
濱	손 님 빈	賓	ショグ	目人	賓	賓
歸	돌아갈 귀	歸	・ーいカーン	71170-	歸	歸
王	임금 왕	王		1	I	王
鳴	울 명	鳴	ロ・レッ	ニファ	鳴	鳴
鳳	새 봉	鳳	77	1-511/2	鳳	鳳
在樹村	있 을 재	在	111	1-	在	在
樹	나 무 수	樹	1-11-1	ロンバー、	樹	樹

- 遐邇壹體(하이일체)_멀고 가까운 나라 전부가 그 덕망에 감화되어 귀순하게 되며 일체가 될 수 있다.
- 率賓歸王(솔빈귀왕)_거느리고 복종하여 임금에게로 돌아오니 덕을 입어 복종치 아니함이 없다.
- 鳴鳳在樹(명봉재수)_명군 성현이 나타나면 봉이 운다는 말과 같이 덕망이 미치는 곳마다 봉이 나무 위에서 울 것이다.

鳳凰來儀(봉황내의) 봉황이 와서 춤을 춘다는 뜻 으로, 태평 세상이 될 조짐이 보임을 이름.

白	흰 백	白	1	7:	白	自				
畅	망 아 지 구	駒	111-5:	170	駒	駒				
食	밥 식	食	4	•	食	食				
場	마 당 장	場	1-1	日うり	場	場				
化	될화	16		Ĺ		16				
被	입 을 피	被	えく	トーフ	被	被	•			
草	풀초	草	ンク	回一	草	草				
木	나무목	木	1		木	木		25		
賴	의뢰할 뢰	賴	イターへ	フノ目ハ	賴	賴				
及	미 칠 급	及	1	3	及	及				
萬	일 만 만	萬	ショ	、ワー、	萬	萬	ė.			
方	모방	方	1	フノ	方	方				

- 白駒食場(백구식장)_흰 망아지도 덕에 감화되어 사람을 따르며 마당의 풀을 뜯어먹는다. 즉, 평화스러움을 이름.
- 化被草木(화피초목)__덕화가 사람이나 짐승에게뿐 아니라 초목에까지도 미친다.
- 賴及萬方(뇌급만방)_만방에 어진 덕이 고루 미치게 된다.

白駒過隙(백구과극)

흰 망아지가 빨리 닫는 것을 문틈 으로 본다는 뜻으로, 세월과 인생 이 덧없이 짧음을 이름.

羊。	-1				2 2	3 2	:	:	 :
蓋	덮 을 개	蓋	シエ	5	蓋	芸			
TOL	개	Щ	去	_	III	III			
此	0]	此			itt	,t+			
me	차	111	1	ل	11	1上			
A.	몸	白	,	;	白	白,			
界	신	7	4	1	7	牙			
74			7		- 1				
一起	터 럭 발	髮	21114	岩	長	長三			
A	발	汉	4	ζ,	汉	汉			
1777	넉	-11	\	, L	· The				
四	사		5	_	1				
1	큰	1_)	1_	7			
大	대	大			大	大			
工	다 섯	万	1	7	五	五			
14	오		/						
些	떳떳	兴	1	0	沙子	, 4			
吊	떳떳할 상	常	ーント	1	币	市			
1		11		,	1	1_			
太	공손할 공	杰	1)	个《	杰	杰			
1000	공	7 11.1.3			771	711.			
丛	생각	惟	1	1-11-	小仕	114			
TE	생 각 할 유	1 生		-	上上	一上			
北山		鞠		4	地	址人	ę.		
寒	기 를 국	平制	1741-	子	鞘	平形			
V2	<u>'</u>	. •		/-	1 4	22			
表	기를 양	養	1	合认	養	泰			
人民	양	区	-	11	K	K			

- 蓋此身髮(개차신발)_사람 몸에 난 터럭은 부모에게 받지 않은 것이 없으니 항상 귀히 여겨야 한다.
- 四大五常(사대오상)_4가지 큰 것과 5가지 떳떳함이 있으니, 즉 사대는 天·地·君·父요, 오상은 仁·義·禮·智·信이다.
- 恭惟鞠養(공유국양)_이 몸을 낳아 길러 주신 부모님의 은혜를 항상 공손한 마음으로 감사하게 생각해야 한다.

蓋棺事定(개관사정)

관 뚜껑을 덮은 뒤에야 사실이 정해진다 는 뜻으로, 사람은 죽은 뒤라야 그 공로 와 허물이 바로 평가될 수 있음을 이름.

豈	어 찌 기	豈	1	10%	豈	豈			
敢	감 히 감	敢	エーー	しく	敢	敢			
蝬	헐훼	毁	1.77	シートンス	毁	毁			
傷	상 할 상	傷	1	自分儿	傷	傷			~
女	계 집 녀	女	4	ノ	女	女			
慕	사 모 할 모	慕	江日	ノーハ	慕	慕			
貞	곧 을 정	貞	三目	ノ、	貞	貞			
烈	매 울 렬	烈	万	,,,,	烈	烈			
男	사 내 남	男	17 1-1	フノ	男	男	Í	P	
效	본받을 효	效	ンハ人	しく	效	效			
才	재 주 재	オ	_)	オ	オ		2	
良	어 질 량	良	7:	1/	良	良			

- 豈敢毀傷(기감훼상)_부모님께서 낳아 길러 주신 이 몸을 어찌 감히 훼상할 수 있으리오.
- 女慕貞烈(여모정렬)_여자는 정조를 굳게 지키고 행실을 단정하게 해야 한다.
- 男效才良(남효재량)_남자는 재능을 닦고 어진 것을 본받아야 한다.

南男北女(남남북녀)

(우리나라에서) 남쪽 지방은 남자가 잘나고, 북쪽 지방은 여자가 아름답 다는 말.

知	알 지	知	しん	O	先	先			
遇	<u>허물</u> 지날 과 ·	過	りつ	Die	過	濄			
必	반드시 필	必	\)	<i>``)</i>	必	S.	*		
改改	고 칠 개	改	フーレ	と	改	改			
得	원을 바	得	1	回丁、	得	得			
触	능할 네	能	ム月	\ <u>\</u> (\)	能	能			
		莫				莫			
· ·	잊을 망	忘	2	\);	忘	忘			
周	없을 망	-			罔	罔			
談	말 씀 담	談	ノいり	2.2	談	談			
彼短	저피	彼	1/1	りえ	被	彼			
短	짧 을 단	短	レ人	107	短	短			

- 知過必改(지과필개)_사람은 누구나 허물이 있는 법이니 허물을 알면 반드시 고쳐야 한다.
- 得能莫忘(득능막망)_사람으로서 알아야 할 것을 배우면 잊지 않도록 노력하여야 한다.
- 罔談被短(망담피단)_자기의 단점을 말하지 말며, 남의 단점을 욕하지 말아라.

*관련 상식

知音(지음) 친구인 백아(伯牙)가 타는 거문고 소리를 듣고 악상(樂想)을 일일이 맞혔다는 종자기(鍾子期)와의 옛일에서 생겨난 말로, 마음을 알아주는 친한 벗을 이름.

		,	
靡	霏	うなん	靡 靡
恃	豐情		
己	^R こ	16	22
長	で長	ーニーレく	長長.
信			信信
使	使	户	使使
可	용 을 가	一」	可可
覆	費	百头	
器	马晃 彩 谷	口口人	器器
欲	的 次 整 與	台	欲欲
難	曾 对 其	一当二	難難
	量量	日一	量量

- 靡恃己長(미시기장)_자기의 장점을 자랑하지 말아라. 그럼으로써 더욱 발전한다.
- 信使可覆(신사가복)_신의는 거듭해서 반드시 지켜야 한다.
- 器欲難量(기욕난량)_기량은 헤아리기 어려울 만큼 바라야 한다.

信賞必罰(신상필벌) 공이 있는 사람에 게는 꼭 상을 주고, 죄가 있는 사람에게 는 꼭 벌을 준다는 뜻으로, 상벌을 규정 대로 공정하고 엄중하게 함을 이름.

墨	먹 묵	墨	回一	~1	墨	墨		7	
悲	슬 플 비		1 11/1/	\);	悲	悲			
絲絲	실사		といい	とろうへ	絲	絲			,
染	마 마 명미			11/	洗	冻			
詩	글시	可		丁丁	詩	詩			
讃	기 릴 찬	讃	上言人	元目へ	讃	讃	9		
羔	새 끼 양 고	羔	711-	////	羔	羔			
半	양 양	7	ソニー		7	羊		-	
景	별경	景	日二	ローハ	景	景			
行	다 닐 행	行	1/1	1	行	行			
維	변 리 유	維	4	ノーユニー	維	維			
賢	어 질 현	賢	175	て目へ	賢	賢			

- 墨悲絲染(묵비사염)_흰 실에 검은 물이 들면 다시 희어지지 못함을 슬퍼한다. 즉, 나쁜 물이 들지 않도록 조심해야 함을 이름.
- 詩讚羔羊(시찬고양)_시전 고양편에 남국 대부가 문왕의 덕을 입어 정직하게 됨을 칭찬하였다. 즉, 사람의 선악을 이름.
- 景行維賢(경행유현)_행실을 훌륭하고 당당하게 행하면 어진 사람이 된다.

墨名儒行(묵명유행) 묵가(墨家) 명색에 유가(儒家) 행동이라는 뜻으 로, 겉으로는 묵가인 체하면서 속으 로는 유가를 따른다는 말.

2.1	01 +1	T 1	+11 +1	
观	7 7	儿儿	剋剋	
念	생 각 념	今分	念念	
作	지 을 작 4	11/2	作作	
聖	を見なり	7 1-1-	聖聖	
4 1 1 1 1 1 1 1 1 1 1 1 1 1 1 1 1 1 1 1			德德	
建	建建	三三	建建	
名	9 名	20	名名	
立		1- 1/2	立 立	
_		1	开乡开乡	
端	平叶	コンショ	端端	
表	基表	工艺	表表	
正	世島正	TÍ	正正	

- 剋念作聖(극념작성)_성인의 언행을 본받아 수양을 쌓으면 성인이 될 수 있다.
- 德建名立(덕건명립)_덕으로써 세상의 모든 일을 행하면 자연히 이름도 세상에 서게 된다.
- 形端表正(형단표정)_형상이 단정하고 깨끗하면 마음도 바르며 또 바른 마음이 표면에 나타난다.

作心三日(작심삼일) 한번 결심한 것이 사흘을 가지 못 한다는 뜻으로, 결심이 굳지 못함 을 이름.

			,		,			 	
空	빌	空	うりん	1-	空	空			
谷	골곡	谷	ん人	D	谷	谷			
傳	전 할 전	傳	1	百七丁	傳	傳			
聲	소리 성	聲	エデーノ	芝三	聲	聲			
虚	빌	虚	17/	しらら	虚	虚			
堂	집 당	堂	1 .,	01	堂	堂			
習	의 할 습	習	コシゴケ	ノ日	習	習			
聴	등을 청	聽	1-11-11-11-1	一日分	聽	聽			
禍	재 앙 화	禍	え	なり日	禍	禍			
国	인 할 인	因	7	入一	因	因			
惡	악 할 악		1-15-51-	1 \);	恶	惡			
積	쌓 을 적	積	行人	二国八	積	積			

- **空谷傳聲**(공곡전성)_산골짜기에서 소리를 내면 산울림이 소리에 응하여 그대로 전해진다.
- 虛堂智聽(허당습청)_빈집에서 소리를 내면 울리어 잘 들린다. 즉, 착한 말을 하면 천 리 밖에서도 응한다는 뜻.
- 禍因惡積(화인악적)_재앙은 악을 쌓음으로써 생겨나는 것이니, 대개 재앙을 받는 이는 평소에 악을 쌓았기 때문이다.

*관련 상식

空念佛(공염불)

진심이 없이 입으로만 외는 헛된 염불. 실천이나 내용이 따르지 않 는 주장이나 말을 이르기도 함.

福	복 .	福	え、	日田	稲	稲			
緣	인 연 연	緣	4	马沙	綠	綠			
善	착 할 선	善		— D	善	善			
慶	경 사 경	慶	ナムニ	つかえ	慶	慶			
尺	자	R	7 -	Į	R	R			
聲	누구오 벽	壁	770	171-11-1	壁	壁			
非	아닐비	非	リシ	-111	非	非			
寶	보 배 보	寶	つフレー	七貝	實	寶			
寸	마 디 촌	寸	_]	す	J			
陰	그늘음	绘	7	人主人	陰	陰	v		
是	이 .	是	17	1	是	是			
競	다 툴	競	上台し	ンンロー	競	競		d	

- 福緣善慶(복연선경)_복은 착한 일에서 오는 것이니, 착한 일을 하면 경사가 온다.
- 尺壁非寶(척벽비보)_한 자 되는 구슬이라고 해서 반드시 보배라고는 할 수 없다.
- 寸陰是競(촌음시경)_보배로운 구슬보다 잠깐의 시간이 더 귀중하다. 즉, 시간을 아껴야 함을 이름.

*관련 상식

福德房(복덕방) 부동산을 매매하는 일이나 임대차를 중개하는 공인 중개사 사무실을 예 전에는 복덕방이라고 불렀다. 주역에 나오는 생기복덕(生氣福德)에서 생겨난 말임.

資	재 물 자	資	シノクへ	目八	資	資			
父	아 비 부	父	1-	く	义	父			
事	일 사	事	10	7117	事	事			
君	임금 군	君	コー	Ø	君	君			
曰	가 로 왈	日	7	1 1		E			
嚴	엄할 엄	嚴	/	ユレナ	嚴	嚴			
施	더 불 여	與	1151	フニハ	與	與			
敬	공정할 경	敬	たか	んく	敬	敬			
孝	효도교	孝	17/	3	孝	孝			
當	마땅할 다	當	ーンク	日田	当	當			
竭	다 할 갈	竭	1 1	日分く	竭	竭			
力	힘	カ	フ	1	力	力			

- 資父事君(자부사군) 부모를 섬기는 효도로써 임금을 섬겨야 한다.
- 日嚴與敬(왈엄여경)_임금을 섬기는 데는 엄숙함과 더불어 공경함이 있어야한다.
- 孝當竭力(효당갈력)_부모를 섬기는 데는 마땅히 힘을 다하여야 한다.

事死如事生(사사여사생)

죽은 사람 섬기기를 살아 있을 때와 같이 하라는 뜻으로, 장례나 제사를 정성껏 모실 것을 이르는 말.

忠	きなき	77	忠忠
則	平見り	目了	則則
盡盡	立盡	三二 四	盡盡
命	平台市	人了	命命
脇	曾語	-1-1-1	酷 酷
深	温海	こりに丁	深深
履	遺履	百分	
薄	續鹽塘	なら	薄薄
夙	일 찍 숙	12 5	夙夙
典	⁹ 興	1 7 7 7	興 興
温	平 之 之 之 之 之 之 之 之 之 之 之 之 之 之 之 之 之 之 之	1 日	温温
清	温清		清清

- 忠則盡命(충즉진명)_충성한즉 목숨을 다하니, 임금을 섬기는 데 몸을 사려서는 안 된다.
- 臨深履薄(임심이박)_깊은 곳에 임하듯이, 얇은 데를 밟듯이 모든 일에 주의하여야 한다.
- 夙無溫淸(숙흥온정)_일찍 일어나서 추우면 따뜻하게, 더우면 서늘하게 하는 것이 부모 섬기는 절차이다.

盡人事待天命(진인사대천명)
사람으로서 할 수 있는 최선을
다하고 그 뒤는 하늘의 명령을
기다리라는 말.

似	같 을 사	13	公人	分人			
蘭	世上記	なり	巐	鷾			
	斯斯	三二	斯	斯			
馨馨	蒙芦馨	安台	馨	馨			
	如女口		如	如	2		
松	かける。本公会	文人	松	松			
	^立 之	7	Ž	Ž			
盛	· 整	一分公	盛	盛			
	^내 천	41)]])11			
派	点流	ころん	流	流			
	아빌	ブし	不	不			
	自息	自分、	息	息			

- 似蘭斯馨(사란사형)_난초같이 향기롭다. 즉, 군자의 지조를 이름.
- 如松之盛(여송지성)_소나무같이 푸르다. 즉, 군자의 절개를 이름.
- 川流不息(천류불식)_냇물의 흐름은 쉬지 않는다. 즉, 군자의 행동거지를 이름.

斯文亂賊(사문난적)

사문(유교의 학문)을 어지럽히고 상하게 한다는 뜻으로, 유교에서 유교 사상에 어 굿나는 언행을 하는 사람을 이름.

	,								
淵	못 연	淵	シノル	レラニ	淵	淵			
澄	맑을 징	澄	7	7/2	澄	溢			
取	가 질 취	取	1-11-	7	取	取			
聫					联				
容	얼 굴 용	容	シール	人口	容	容			
止	그 칠 지	止]	1	ıL	ıŁ			
若	같을 약	若	え	石石	若	若			
思	생 각 사	思	田	`);	思	思	,		
言	말씀 언	المرار		0	言	E			
辭	말 씀 사	辭	浴门	ムマギ	資辛	辭			
安	편 안 안	安	いっつ	5	安	支			
定	정할정	定	うり	一人	定	定		-	

- 淵澄取暎(연징취영)__못이 맑아서 비친다. 즉, 군자의 마음을 이름.
- 容止若思(용지약사)_행동을 침착히 하며 사물에 대해 깊이 생각하는 태도를 지녀야 한다.
- 言辭安定(언사안정)_태도가 침착할 뿐 아니라 말도 안정되게 하며 쓸데없는 말을 삼가라.

*관련 상식

淵角山庭(연각산정)

성현(聖賢)의 상(相). 이마가 툭 불거 지고 오른쪽 머리짬이 쑥 들어간 얼 굴을 이름.=연각(淵角)

荡	도타울 독	篤	とく	111-5:	篤篤
初	처음초	初	えく	フノ	初初
誠	정성 성	誠	7110	しってい	誠誠
美	아름다울미	美	/ -	〔	美美
慎	삼 갈 신	慎	1	七目六	慎慎
終	마 칠 종	終	Z	え	終終
宜	마땅의	宜	・」っ	月一	宜宜
	하명금 평	Ŷ	1	シフト	令令
榮	80화 80	榮	义义	ン丁八	榮榮
業	업 업	業	トンツ	三丁ハ	業業
两	바 소	所	シシノ	广	所所
基	터 기.	基	万三	1	基基

- 篤初誠美(독초성미)_무슨 일을 하든지 처음에 신중히 함은 참으로 아름다운 일이다.
- 愼終宜令(신종의령) 처음뿐만 아니라 끝맺음도 좋아야 한다.
- 榮業所基(영업소기)_이상과 같이 잘 지키면 번성하는 기초가 된다.

寫老侍下(독로시하) 70세 이상의 연로한 어버이를 모시는 처지.

							:		:	
籍	문 서 적	籍	ななきん	シ日	籍	籍				
基基	심 할 심	甚	1-1-	\ _	甚	甚				
無	없을 무	無	7	- 1		無				
竟	마침내 경	竟	177	日儿	滰	蒐				
學	배 울 학	學	くうべ	13	學	遵				
優		優	1	百亿人	優	優				
登	오를 등		スミ							
仕	섬 길 사	仕	1	1	11	11			¥	
攝	잡 을 섭		1-11-11	1-11-111	攝	攝	,			
職	<u>직분</u> 벼슬 직	職	1-11-14	日人人	職	職				
	좋을 종				從	從				
政	정 사 정	政	1-1-	んく	政	政				

- 籍甚無意(적심무경)_그뿐만 아니라 자신의 명예로운 이름이 영원히 전하여질 것이다.
- 學優登仕(학우등사)_배운 것이 넉넉하면 벼슬길에 오를 수 있다.
- 攝職從政(섭직종정)_ 벼슬을 잡아 정사를 좇는다. 즉, 국정에 참여함을 이름.

無骨好人(무골호인)

줏대가 없이 물렁하여 남의 비위에 두루 맞는 사람.

2-	01	1_			1 -	7			:
存	을	存	1	3	存	存			
XX	써 이	以人	\ /	ì	ゾ人	ゾ人			
甘	달 감	甘	1	1	甘	garanti a			
棠	아 가 위 당	棠	ーソク	口丁八	常	棠			
去					去				
而	말이을이	而	<u>ー</u> 」	つり	而	而			
益益	\rightarrow				益血	-			
詠					詠				
樂	<u>풍류</u> 노래 악	樂	白长	弘丁人	樂	樂			
殊	다 를 수	殊	万久	一八	殊	殊			
貴	귀 할 귀	貴	0-1	国へ	貴	貴			
賤	천 할 천	賤	国人	シャ	賤	賤			

- 存以甘棠(존이감당)_주나라 소공이 남국의 아가위나무 아래에서 백성을 교화하였다. *관련 숙어
- 去而益詠(거이익영)_소공이 죽은 후 남국의 백성이 그의 덕을 추모하여 감당시를 읊었다.
- 樂殊貴賤(악수귀천)_풍류는 귀천이 다르니 천자는 팔일, 제후는 육일, 사대부는 사일, 서인은 이일이다.

存亡之秋(존망지추) 생사(生死)가 걸린 중대한 시기. =존망지기(存亡之機)

禮乳	व स्क	27	ith ith
橙	遭禮	ラー、	程 程
别	다 를 り	07)	别别
尊	当等	7.5%	尊尊
早	卑即	鱼广	卑卑
上	상	-]	LL
和	がかかずオロ	分口	和和
下	아 래 하	- [TT
睦	朝星	目工工	睦睦
夫	大	= {	夫夫
唱	中島を	口日	唱唱
婦	对婦婦	しし	婦婦
随	肾清	了一左	隨隨

- 禮別尊卑(예별존비)_예도에 존비(尊卑)의 분별이 있다. 즉, 군신(君臣) · 부자(父子) · 부부(夫婦) · 장유(長幼) · 붕우(朋友)의 차별이 있음을 이름.
- 上和下睦(상화하목)__위에서 사랑을 베풀고 아래에서 공경함으로써 화목이 이루어진다.
- 夫唱婦隨(부창부수)_지아비가 부르면 지어미가 따른다. 즉, 원만한 가정을 이름.

*관련 숙어 尊王攘夷(존왕양이) 왕실을 높이고 오랑캐를 물리침.

•	ul 3		
4 4 4	바 깥 외	2	タトタト
受	党	13	受受
傅	中博	リー芸	傅傅
訓	가 릴 칠 훈	7110	訓訓
	들 입	/ \	$\lambda\lambda$
	秦	11/	奉奉
一指厂	引母	4;	母母
儀	横	11人	儀儀
	潜	二百	諸諸
姑	对女古	トレナロ	姑姑
伯	当人白)1日	始如 伯伯 放叔
叔	計大又	一大フへ	叔叔

- 外受傅訓(외수부훈)_여덟 살이 되면 밖에서 스승의 가르침을 받아야 한다.
- 入奉母儀(입봉모의)_집에 들어와서는 어머니를 받들어 교육을 받는다.
- 諸姑伯叔(제고백숙)_고모·백부·숙부는 가까운 친척이다. 姑는 '고모 고' 로도 새김.

外柔内剛(외유내강)

겉으로는 부드럽고 순하지만 속은 곧고 꿋꿋함. ↔ 외강내유(外剛內柔)

猶	오히려 유	猶)	ンに	猶	猶			7	
子	아 들 자	子	3	_	3	3				
比	견 줄 비	tt	1	ر ر	tt	tt				
児	아 이 아	兒	1-7	, L	兒	兒	·			*
孔	구 멍 공	孔	3	L	孔	36				
懐	품 을 회	懷	ーハー	四次人	懷	慷				
兄	형형	兄	D	ر ر	兄	兄	ē			
养	아 우 제	弟	1771	クーノ	弟	弟				
同		同								t
氣	기 운 기	氣	117	子人	氣	氣				
連	이 을 련	連	6-	į	連	連				
枝	가지기	枝	「人人	17	枝	枝		,		

- 猶子比兒(유자비아)_조카들도 자기의 친자식과 같이 대하여야 한다. 猶子(유자)는 조카를 이름.
- 孔懷兄弟(공회형제)_형제는 서로 사랑하여 의좋게 지내야 한다.
- 同氣連枝(동기연지)_형제는 부모의 기운을 같이 받았으니 나무에 비하면 가지와 같다.

*관련 숙어 猶爲不足(유위부족) 오히려 부족하다, 즉 싫증이 나지 않는다는 말.

交	사 길 교 갓	1/4)	交	交				
友	支	- 1	1	友	友		3		
投	E TY	1	とろ	授	授				
分	나 눌 분	- (コノ	分	1				
为	電 七月 절	7 [フノ	七刀	九刀				
窓	加施			磨	磨				
箴	^경 河 査 A A	なく	一人とく	箴	箴			,	
規	井扶	1 5	目儿	規	規				C.
仁	어질 /-			1-	1-				
	사랑 전자	3 4		慈	慈				
	合品の		IC ILLFI	隱	隱				
惻	宣 1月	门广	目ベーノ	側	側				

- 交友投分(교우투분)__ 벗을 사귈 때에는 서로 분수에 맞는 사람들끼리 사귀어야 한다.
- 切磨箴規(절마잠규)_열심히 닦고 배워서 사람으로서의 도리를 지켜야 한다.
- 仁慈隱惻(인자은측)_ 어진 마음으로 남을 사랑하고 또한 측은하게 여겨야 한다.

交淺言深(교천언심)

사귄 지 얼마 안 되어 상대의 사람됨을 잘 모르면서 제 속을 터놓고 이야기함.

造	지 을 조	造	11-10	ž	造	造			
次	버 금 차	次	7	ノフ人	次	次			
弗	아 닐 불	弗	715)	弗	弗			
離	떠 날 리	離	さい以	1-1-	離	離			
静	절개 마디 절	節	とた	イニー コンラー	節	節			2
義	옳을 의	義	11-1	文人	義	義			
廉廉	청렴할 렴	廉	广为	フルーハ	廉	廉	,		
退	물러갈 퇴	退	フに	ì	退	退			
顛	넘 어 질 전	顛	ン目と	一一日八	顚	顚			
沛	늪 패		÷	ンワー	沛				,
匪	<u>아닐</u> 비적 비		1711	1	匪	1-1-			
鬱	이지러질휴	虧	らた	化三马	唐与	唐节			

- 造次弗離(조차불리)_남을 동정하는 마음을 항상 간직하여야 한다.
- 節義廉退(절의염퇴)_절개·의리·청렴·사양함과 물러감은 항상 지켜야 한다.
- 顚沛匪虧(전패비휴)_ 엎어지고 자빠져도 이지러지지 않으니 용기를 잃지 말아라.

次養子(차양자) 죽은 맏아들의 양자가 될 만한 사람이 없을 경우에, 그 뒤를 잇기 위하여 조카뻘 되는 사람을, 그 아 들을 낳을 때까지 양자로 삼는 일.

性	성 품 성	性	1	レニ	性性	主	,	
静	고 요 할 정	靜	三月		静青	爭		
情	뜻정				情情	丰		
逸	편안할 일	逸	クローん	ż	逸	3		
ジ	마 음 심		<>>	``	ジジ			
動	움직일 동	動	101-1	フノ	動重	D .		
神	귀 신 신	神	え	9	神和	申		
疲	피곤할 피	疲	ンに	して	疲疹	夏		
守	지킬 수	守	いり		守气	F		
其	참 진	填	ノ目	一八	真真	Į		
志	뜻 지	志	1-1	-);	志志	Ž		
滿滿	찰 만	滿	;	立江	满洁	力		

- 性靜情逸(성정정일)_성품이 고요하면 편안한 마음을 지닐 수 있다.
- 心動神疲 (심동신피)_마음이 움직이면 신기(정신과 기력)가 피곤하니 마음이 불안하면 신기도 불편하다.
- 守真志滿(수진지만)_사람의 도리를 지키면 뜻이 충만하다. 즉, 군자의 도를 지키면 뜻이 편안함을 이름.

靜中動(정중동) 조용히 있는 가운데 어떤 움직임이 있음.

逐	쫓을 축	逐	すべ	ż	逐	逐				
物	물 건 물	物	11	ノフク	物	物				
意	뜻 의	意	27	田八八日	意	意				
移	옮 길 이	移	分	22	移	移				
堅	군 을 견	堅	177-	フィー	堅	民				
持	가 질 지	持	1	1-11-1	持	持		s		
	1 1				雅					
操	잡 을 조	操	1	DDDT	樑	裸				
好	좋이 이 이	好	4	3	好	好				-
爵	벼 슬 작	爵	公田	アルムト、	爵	爵				
自	스스로 자	自	1	711	自	自				
縻	<u>얽을</u> 고삐	麼	广人	八分人	麼	麽			v	

- 逐物意移(축물의이)_물건을 탐내어 욕심이 많으면 마음도 변한다.
- 堅持稚揉(견지아조)_맑은 지조를 굳게 지키면 나의 도리가 극진하게 된다.
- 好爵自縻(호작자미)_자연히 좋은 벼슬을 얻게 된다. 즉, 천작(天爵)을 극진히 하면 인작(人爵)이 스스로 이르게 됨을 이름.

逐鹿者不見山(축록자불견산)

사슴을 쫓는 사람은 산악의 혐악함도 안중에 없다는 뜻으로, 한 가지 일에 열 중하거나 이욕에 눈이 어두운 사람은 다른 것을 돌볼 여지가 없음을 이름.

9. 4		1			7	1.4	:
都	도 읍 도	都	ーブ日、	3	都	香 肾	
邑	고 을 입	邑	J	7-1	吕	品	
華	빛날 화	華	しつけ	=	華	華	
夏	여 름 하	夏	一一一	2	夏	夏	
東	동 녘 동	東	百	1~	東	東	
西	서 녘 서	西	ーフ	1-	西	西	
=	두 이	_	_	_	_		
京	서 울 경	京	こり	」、	京	京	
背	등 배	背	ーラし	月	背	背 .	
FR	북망산 망	口了	ンレ	3	亡图	73	
面	낯 면	面	-	ワゴ	面	面	
洛	물이름 락	洛	?	20	洛	各	

- 都邑華夏(도읍화하)_도읍은 한 나라의 서울로 임금이 계신 곳이며, 화하는 중국을 지칭하는 말이다.
- 東西二京(동서이경)_동과 서에 두 서울이 있다. 동경은 낙양, 서경은 장안.
- 背邙面洛(배망면락)_동경인 낙양은 북망산을 등지고 황하의 지류인 낙수를 바라보는 위치에 있다.

華甲(화갑)

61세. 華자를 분해하면 十이 여섯, -- 이 하나이므로 예순한 살을 이름. = 환갑(還甲), 회갑(回甲), 화갑(花甲)

			Т		:	:		:	:	:
浮	# 바	浮	7	, 3	浮	浮				
渭	물이름 위	渭	ì	田月	渭	渭				
摞	의 지 할 거	據	1	した水	據	據				
涇	<u>경수</u> 통할 경	涇	· >	1-12/-	涇	涇	-		2	
宫	집	宮	・ノフ	010	宮	宮				
殿	전 각 전	殿	コムツハ	ルク	殿	殿				
盤	서 <u>릴</u> 소반 반	皿工	与沙	回	盤	盤				
鬱欝	답답함 왜	欝	オシューハ	日四十	欝	欝				
樓	다 락 루	樓	丁台	P 5	樓	樓				
觀	볼 관	觀	12001	上三旦儿	觀	觀				
飛	날비	飛	へくりし	てくー	飛	飛		8		
驚	놀 랄 경	驚	ルクロ	之馬	敬馬	族馬				

- 浮渭據涇(부위거경)_서경인 장안은 위수 부근에 위치하고 경수에 의지하고 있다.
- 宮殿盤鬱(궁전반울)_궁전은 울창한 나무 사이에 서린 듯 있다.
- 樓觀飛驚(누관비경)_궁전 안의 다락과 망루는 높아서 올라가면 하늘을 나는 것으로, 부처 또는 중을 이름. 이름난 듯하여 놀란다.

浮屠(早도)

산스크리트 어 Buddha를 한자로 적은 중의 사리를 안치한 탑을 이르기도 함.

国	그 림	圖	17	1701	圖	图			
鸣	도	凹	上	_	旦	Limit			
寫	베 낄 사	寫	いかご	ノフハ	寫	寫			
禽	새 금	禽	人 え	いけん	禽	禽			
戰	짐 승 수	獸	的田一	已人、	獸	獸			
畫	그 림 화		三二	田一	畫	畫			
綵	채색 비단 채	綵	4	八八	綵	綵		,	
仙	신 선 선	仙	4	1,	儿	仙			
靈	신 령 령	靈	ニアッ	DEDI-2	靈	靈			
丙	남 덐 평	丙	ーラ	Į	丙	丙			
舍	집 사			广口		舍			
傍	곁방	傍	1	沙雪	傍	傍			
啓	열 계	啓	シブノ	た口	啓	啓			

- 圖寫禽獸(도사금수)_궁전 내부에는 새나 짐승을 그려 넣은 그림들이 벽을 장식하고 있다.
- 畫綵仙靈(화채선령)_신선과 신령의 그림도 화려하게 채색되어 있다.
- **內舍傍啓**(병사방계)_병사 곁에 따로이 방을 두어 궁전에 출입하는 사람들의 편리를 도모하였다.

畫龍點睛(화룡점정)

용 그림에 눈동자로서 점을 찍는다는 뜻으로, 무슨 일을 하는 데 가장 중요 한 부분을 완성함을 이름.

甲	갑 옷 갑	甲	2	1	甲	甲			
帳	장 막 장	帳	171	-111-12/	帳	帳			
對對	대 할 대	對	-11212=	1	對	對			
楹	기 둥 영	楹	1-1、	るか回	楹	楹			
肆	베 풀 사	肆		711-	肆	肆			
遊	대 자 리 연	筵	ĸ ĸ	一に支	筵	筵	,		
設	베 풀 설	設	ユニロ	127	灵	彭			
席	자 리 석	席	2/	12/51	席	席			
鼓		鼓	1-10%	1-2	鼓	鼓			
瑟	큰거문고 슬	瑟	11411-	んごか	廷	廷			,
吹	불 .	吹	0	らん	吹	吹			
笙	저생	笙	ド	111	笙	笙			

- 甲帳對楹(갑장대영)_아름다운 갑장이 기둥에 맞서 늘어져 있다.
- 肆筵設席 (사연설석)_연(바닥에 까는 자리)을 베풀고 석(연 위에 까는 것)을 베푸니, 연회하는 좌석이다.
- 鼓瑟吹笙(고슬취생)_비파(큰거문고)를 뜯고 북을 치며 저(생황)를 부니 잔치하는 풍류이다.

*관련 숙어 甲論乙駁(갑론을박) 서로 자기 주장을 내세우고 상대방의 주장을 반박함.

陞	오 를 승	陞	3	1	附	陞
階	섬 돌 계	階	3	かんな	階	階
納	들일 납	納	4	ンス	納	納
陛				岂工	胜	陛
弁	고 깔 변	弁	2	门	弁	弁
轉	구 를 전		回一	更分	轉	轉
疑	의심의	疑	こんて	マアレヘ	疑	疑
星	별 성	星	17.	1-	星	星
右	오 린 아	右	1	Q	右	右
通	통 할 통	通	マワテ	2	涌	通
廣	고표 이미 라이	廣	・ブ	1公田八	廣	廣
内	안 내	内	17	ノ、	内	内

- 陞階納陛(승계납폐)_문무백관이 계단을 올라 임금께 납폐하는 절차이다.
- 弁轉疑星 (변전의성)_입궐하는 대신들의 관에서 번쩍이는 보석이 찬란하여 별인가 의심할 정도이다.
- 右通廣內(우통광내)_궁전의 오른편에 광내가 통하니, 광내는 나라 비서를 두는 집이다.

陸輔試(승보시) 조선 시대에 성균관 대사성이 사학(四學)의 유생을 모아 12일동안 보이던 시험으로 합격자에게 생원·진사과에 응시할 자격을 줌. 고려 시대에 생원을 뽑던 시험도 승보시라 함.

左	型左	11	左左
			達達
			承承
明	斯 曾 明	e A	明明
既	即既	江九	既既
集	集	イニー	集集
墳	性力	二日八	墳墳
	典	ワーニへ	典典
	1		亦亦
聚	聚熟	ーーテス	聚聚
奉	群	110	群群
英	英英	した	英英

- 左達承明(좌달승명)_왼편은 승명에 이르니, 승명은 사기를 교열하는 집이다.
- 旣集墳典(기집분전)_이미 분과 전을 모았으니 삼황의 글은 삼분이고 오제의 글은 오전이다.
- 亦聚群英(역취군영)_또한 여러 영웅을 모으니, 분전을 강론하여 치국하는 도를 밝힘이라.

左顧右眄(좌고우면) 이리저리 돌아본다는 뜻으로, 앞뒤를 재고 망설임을 이름. -좌우사량(左右思量)

•						
杜	박 을 다	杜	人	1	木土	杜
業	볏짚 고	藁	シーロク	ロルーハ	黨	藁 .
鍾	<u>술</u> 잔 종발 종	鍾	ムニン	二回二	鍾	鍾
緣		隷			隷	
读	옻칠	漆	5	了个人	漆	漆
書	글 서	書	711-1	日	書	書
聲	甲	空	770	シュニー		壁
經	글 경	經	4	1-12	經	經
府	관 청 부		2/	1-丁	府	府
羅	벌 일 라	羅	四么	1-2-1	羅	羅
将	장 수 장	將	17,-	ミーし、	将	将
相	서 로 상	相	1	目	相	相

- 杜藁鍾隷(두고종례)_초서를 처음으로 쓴 두고와 예서를 쓴 종례의 글도 비치되었다.
- 漆書壁經(칠서벽경)_한나라 영제가 돌벽에서 발견한 서골과 공자가 발견한 육경도 문을 닫아 걸고 나가지 않는다 비치되어 있다.
- 府羅將相(부라장상)_관청 좌우에 장수와 정승이 늘어서 있다.

杜門不出(두문불출)

는 뜻으로, 집안에만 틀어박혀 세상 밖에 나가지 않음을 이름.

24	길	P父	P	2	P女 P女	
岭	로				路路	
俠	낄큡		1			
槐	<u>괴화</u> 회화 괴	槐	111	田儿公	槐槐	
卿		卿				
产	문	Ē	- 71	1	PP	
封	봉 할 봉	封	1-11-1	1	封封	
ハ	영 돼 팔	ノヘ	,	_		
縣	고 을 현	縣	目とへ	1251	縣縣	
家	집 가	家	1 /2	ろうく	家家	
給	줄급	給	7	人百	給給	
千	일 천 천	千	,	1	7	
兵	군 사 병	兵	15	ーハ	兵兵	

- 路俠槐卿(노협괴경)_길에 고관인 삼공 구경이 마차를 타고 궁전으로 들어가는 모습. 옛날 주나라에서는 회화나무(괴화)를 심어 삼공의 좌석을 표시했다.
- 戶封八縣(호봉팔현)_한나라가 천하를 통일하고 여덟 고을 민호를 주어 공신을 봉하였다.
- 家給千兵(가급천병)_공신에게 일천 군사를 주어 그 집을 호위시켰다.

路柳牆花(노류장화)

아무나 쉽게 꺾을 수 있는 길가의 버들과 담 밑에 핀 꽃이란 뜻으로, 창녀나 기생을 비유적으로 이름.

高島	높 을 고	高	110	クロ	当	当			
冠	고 갓 관		-		深	行			
陪	모실 따를 배		-	、ユンロ	陪	陪			v
攀	배 연 련	輂		101-	養	鳌			
臣司		1		10001	馬區	馬區			
較	바 퀴 곡	穀	1-1901-	727	戴	戴			
振	떨 칠 진	振	1	1/11/1/	振	振			
纓	갓 끈 영	纓	玄質	目人人	纓	纓			
世	인 간 세	世	17-	L	世	世			
禄	녹록	禄	礼	子八	禄	稼	e .		
13	치 할	19	1	くり	多	13			
富	부 자 부	富	17-	田田	富	富			

- 高冠陪輦(고관배련)_대신이 높은 관을 쓰고 연을 모시니 제후의 예로 대접했다.
- 驅 毅振纓(구곡진영)_수레를 몰 때 갓끈이 흔들리니 임금 출행에 제후의 위엄이 있다.
- 世禄侈富(세록치부)_대대로 녹이 사치하고 풍부하니 제후 자손이 세세관록이 무성하리라.

高枕短命(고침단명) 베개를 높이 베면 오래 살지 못한다는 말.

車	中間月	- 0 1	車車
攜	四点	フノローラン	駕駕
旭	月巴		月巴 月巴
輕輕	7 東空		
巢	第第	たた	策策
切刀	マコナ	1 - 7	功功
茂	茂	之人	茂茂
實	實質	日人フノ	實實
勒	草草	フラフノ	勒勒
	村村村	DT	碑碑
刻	(本) 支)	之一	刻刻
銘	W CE	今日	銘銘

- 車駕肥輕(거가비경)_수레의 말은 살찌고 몸의 의복은 가볍게 차려져 있다.
- 策功茂實(책공무실)_공을 꾀함에 무성하고 충실하니라.
- 勒碑刻銘(늑비각명)_공신이 죽으면 비석에 그 이름을 새겨 그 공을 후세에 전하였다.

車同軌書同文(거동궤서동문)

온 천하의 수레는 두 바퀴가 같고, 문 서는 같은 종류의 문자를 사용한다는 뜻으로, 천하가 통일되어 있는 상태를 이름. =동문동궤(同文同軌)

	醋	产品	磻磻
溪	溪潭溪	シング	溪溪
伊	一种	17	伊伊
尹	世界	15	平平
佐	上上	石丘	佐佐
時	時	耳丁	時時
	1	1	阿阿
衡	質質	ノーク田大丁	衡
	奄	人見し	奄奄
宅	笔	らし	宅宅
	曲曲	1711	曲曲
	单阜	1-7	阜阜

- 磻溪伊尹(반계이윤)_주나라 문왕은 반계에서 강태공을 맞고, 은나라 탕왕은 신야에서 이윤을 맞았다.
- 佐時阿衡(좌시아형)_위급한 때를 도와 아형의 벼슬에 올랐다. 아형은 상나라 재상의 칭호.
- 奄宅曲阜(엄택곡부)_주공의 공을 보답하는 마음으로 노국을 봉한 후 곡부에 궁전을 세웠다.

磻溪(반계) 중국 산시 성을 동남으로 흘러 위수(渭水)로 들어가는 강 이름으로, 태공망(太公望)이 여기서 낚시를 하였다고 함. 우리나라 조선의실학자 유형원의 호(號)이기도 함.

微	자	110	4	-	10 210	
徽	작 .	微	イン	七久	<u></u>	
旦	아 침 단 •	旦	-7:-	_	旦旦	
孰	누구숙	孰	100/	ノし、	孰孰	
誉	경 영 명	答	火火	50-0	營營	
桓	군 셀 환	桓	1	百	桓桓	
公		公	′_	L	公公	
直	바로잡을 광	匡	111-1		王匡	
合	합 할 합	合	1	10	合合	
濟	건 널 제	濟	ž	さんに	齊濟	
弱	약 할 약	弱	25%	ユラク	弱弱	
					扶扶	
傾	기 울 경	傾	インレ	一一日八	頃傾	

- 微旦孰營(미단숙영)_단은 주공의 이름으로, 그가 아니었다면 어찌 곡부의 큰 집을 세웠으리오.
- 桓公匡合(환공광합)_제나라 환공은 작은 나라의 왕들을 굳게 뭉치게 하여 초나라를 물리치고 난을 바로잡았다.
- 濟弱扶傾(제약부경)_약한 나라를 구제하고 기울어 가는 제신을 도와서 권위를 높였다.

微服潛行(미복잠행)

무엇을 몰래 살피기 위해 미복(남이 알 아차리지 못하게 지위나 신분에 비해 남루한 옷)을 입고 가만히 다님.

		_			24	
綺	비 단 기	綺	えい	シャー	綺	
I	돌아올 회	回	7	<i>D</i>	回	回
漢	한나라 한	漢	: /	立旦人	漢	漢
惠	은 혜 혜		1	ムノン	惠	惠
說	말씀 설	説	7110	谷儿	説	説
感	느낄 감	感	ールロ		感	感
武	호 반 무	武	1/-1/	,	武	武
丁	장 정 정	T	_]	T	J.
俊	준 걸 준	俊	1	んな	傚	俊
义	<u>어질</u> 벨 예	X)	/	X	X
密	빽빽할 밀	密	アクシ	ノーレー	密	密
勿	말물	勿	1	/	勿	勿

- 綺回漢惠(기회한혜)_한나라 네 현인의 한 사람인 기리계가 위험에 빠진 한나라 태자 혜제를 도와주었다.
- 說感武丁(설감무정)_부열이 들에서 역사할제 무정이 꿈에 감동되어 곧 정승을 삼았다. 무정은 은나라 20대 왕.
- 俊乂密勿(준예밀물)_준걸과 재사가 조정에 모여 빽빽하다.

回光反照(회광반조)

석양빛이 반사함. 등불이나 사람 목숨이 다하기 직전에 잠시 기운을 되차리는 일을 가리키기도 함.

3	많 을 다	79	7	ノス	37	57			
士	선 비 사	士	-	_	and the same of th	1			
寔	이 .	寔	门日	一人	寔	寔			
寧	편 안 녕	寧	25,25	田丁	導	萝			
晋	진나라 진	晋	ーーツ	日	I	F			
楚	초 나라 초	楚	アクラク	アーへ	楚	楚			
更	다 시 갱	更	- 日	1	更	更			
霸	으 뜸 패 •	鞘	ニアニ	1201-月	朝	覇			
趙	나라 ~	趙	1-1-1	リ月	趙	趙			
魏	나라위	魏	ナ公上	角化ム	魏	魏			
本	고 할 고	困	7	1 ハー	困	困			
	가 로 횡	横	ナム	一分田八	横	横	,		

- 多士寔寧(다사식녕)_준걸과 재사가 많으니 나라가 태평함이라.
- 晉楚東覇(진초갱패)_진과 초가 다시 으뜸이 되니, 진문공과 초장왕이 패왕이 되니라. 晉은 晋의 본자.
- 趙魏困橫(조위곤횡)_조와 위는 횡에 곤하니, 육국 때에 진나라를 섬기자 함을 횡이라 하였다.

多聞多讀多商量(다문다독다상량) 많이 듣고 많이 읽으며 많이 생각함. 글 잘 짓는 비결을 이름.

酸	거 짓 가	假	1-1-21	77	假	假			
途	길도	途		ž	涂	途			
滅	멸 할 멸	滅			滅	滅			
號	나라 괵	虢	1,11:	らんん	虢	艞			
踐	밟 을 천	政	0-1-1	くしたくか	足戔	正义			
土	예 등 때	土	í.	_	1	土			
會	모 일 회	會	/	15-71日	會	會			
盟	맹 세 맹	盟	日月二	回	盟	盟			
何	어 찌 하	何	1-	10]	何	何			
遵	좇을 준	遵	ンワル	了之	遵	遵			
		約							
法	법법	法	; ,	1-1-1	法	法			

- 假途滅虢(가도멸괵)_진나라의 헌공이 우나라의 길을 빌려 괵국을 멸하였다.
- **践土會盟**(천토회맹)_진문공이 주나라 양왕을 모시고 천토에서 작은 나라들 로부터 천자를 섬기겠다는 맹세를 받았다.
- 何遵約法(하준약법)_소하는 한고조와 더불어 약법삼장을 정하여 준수하게 하였다.

假家(가가) 임시로 지은 집. 길가나 장터 같은 데서 임시로 물건을 벌이어 놓고 파는 '가게'는 가가(假家)가 변 한 말로, 요즘은 자그마한 규모로 물 건을 파는 집을 이름.

_			
韓	바라	1-11-	韓韓
弊	前野	というなり	弊弊
煩	世 大手	一点	煩煩
刑	两期 荷] = 1	开门开门
起	りがより		起起
翦	자를 전	首分	19 19 19 19 19 19 19 19 19 19 19 19 19 1
頗	水果皮厚	复复	頗頗
牧	当大久	して	牧牧
用	当月、]] = =	用用用
軍	世 年	アラー	軍軍
最	が影響	日一	
精	对背	青江青	精精

- 韓弊煩刑(한폐번형)_한비자가 만든 법은 너무 번거롭고 가혹하여 많은 폐해를 가져왔다.
- 起翦頗牧(기전파목)_백기와 왕전은 진의 장수이고 염파와 이목은 조의 장수였다.
- 用軍最精(용군최정)_군사 쓰기를 가장 정결히 하였다.

起承轉結(기승전결) 문학 작품의 서술 체계를 구성하는 형식. 첫머리를 기(起), 이것을 받아 전개시키는 부분을 승(承), 뜻을 바꾸는 부분을 전(轉), 끝맺는 부분 을 결(結)이라고 함.

宣	베 풀 선	宣	7 17.	日日	营	宜
威	위 엄 위	威	ラー!	くとくへ	威	威
ink	모 래 사	沙		ーグ	沙	沙
漠	아 득 할 막	漠		一点人	漠	漠
馳	달릴 기	馳	111-175	クーし	馬也	馳
譽	기 릴 예	譽	ハニケラ	八言	뵣	
丹	붉을 단	丹] .	1	丑	升
青	푸 를 청	青	11-1	Ħ	吉用	青
九	아 홉 구.	九) 1	1	九	九
州	고을	ויוין)	1		<i>y</i> 111
禹	우임금 아	禹	, ,	フー、	禹	禹
跡	발자취적	跡	ロー・ン	ントハ	跡	球

- 宣威沙漠(선위사막)_장수로서 승전하여 그 위세를 북방 사막에까지 떨쳤다.
- 馳譽丹靑(치예단청)_공신들의 명예를 생전뿐 아니라 죽은 후에도 전하기 위하여 초상을 기린각에 그렸다.
- 九州禹跡(구주우적)_ 하나라의 우임금이 구주를 분별하니, '기·연·청·서·양· 형·예·옹·동'의 구주이다.

狐假虎威(호가호위) 여우가 호랑이의 위세를 빌려 호기를 부린다는 뜻으로, 남의 권세를 빌려 위세를 부림.

						:		:		:	:
百	일 백 백	百	7	H	E	百					
郡	고을군	郡	コブ	071	郡	郡	,				
秦	나 라 진	秦	三人	ミーへ	秦	秦			,		
并	-	并		,	并	并					
嶽	큰 산 악	嶽	ーレノー	一一一	嶽	嶽					
宗	마 루 종	宗	ら	ニーへ	京	宗			v		
恒	항 상 항	恒	1-,	百一	川亘	恒					
斌	대산 집터 대				岱	岱					
禪	선 선	禪	え、	1000-	禪	禪					
主	주 인 주	主	>1-	1							
云草	이 때 안		>	4	玄	玄					
亭	정 자 정	亭	ユロ	77	亭	亭					

- 百郡秦幷(백군진병)_진시황이 천하 봉군하는 법을 폐하고 6국을 합쳐 전국을 100개의 군으로 나누어 다스렸다.
- 嶽宗恒岱(악종항대)_오악(태산·화산·형산·항산·숭산)의 으뜸은 항산과 대산(태산)이다.
- 禪主云亭(선주운정)_봉선(封禪)이 주로 행하여지는 곳은 운(운운산)과 정(정 정산)이다.

百年河清(백년하청)

중국의 황하가 늘 흐려 맑을 때가 없 다는 뜻으로, 아무리 오래되어도 어떤 일이 이루어지기 어려움을 이름.

雁	加雅	ージー	雁 雁
	世日日	—	日日日日
	E J	17:	
紫	於		
寒	塞	ら三三三	
ME	到美的	少么人	鷄鷄
	世四	7 1	田田
赤	景点赤	1-1,	赤赤.
2000	对城	三分人	城城
man.	型見	日公	昆昆
池	对池	17/	池池
码	基础	アクラン	碣碣
	E A	10	石石

- 雁門紫塞(안문자새)_북쪽으로는 기러기가 쉬어 가는 안문관이 있고, 동서로는 흙빛이 붉은 만리장성이 둘려 있다.
- 鷄田赤城(계전적성)_계전은 옹주에 있는 고을이고 적성은 기주에 있는 고을이다. | 흉노 땅에 붙들려 있을 때, 비단
- 昆池碣石(곤지갈석)_곤지는 운남 곤명현에 있는 연못이고 갈석은 부평현에 있다.

確常(안백) 편지. 한의 소무가 흥노 땅에 붙들려 있을 때, 비단 에 쓴 편지를 기러기 발에 묶어 무제에게 보낸 일에서 생겨난 말.

鉅	클 거	鉅	たこと	171	鉅	鉅			ji
野	들 야	野	回-1	177	野	野			
洞	골 똥	洞		710	洞	洞			
庭	뜰 정	庭	ンフ	江芝	庭	庭			
曠	널을 하 광	曠	日	左黄	曠	曠			
遠	멀원	遠	1-10	シンシ	遠	遠			
線	솜 면	希	艺心	白〇一	糸帛	杀帛			
邈	멀막	邈		白儿之		貌			
巖	바 위 암	巖	-1,0011	上二人	巖	巖			
出	산 굴 수	岫	1 4	71-	山由	山由			
杳	어두울 묘	杳	1人	E	杏	杏			
冥	어두울 명	冥	万日	ンへ	冥	冥			

- 鉅野洞庭(거야동정)_거야는 태산 동편에 있는 광야이고 동정은 호남성에 있는 중국 제일의 호수이다.
- 曠遠綿邈(광원면막)_산·벌판·호수 등이 아득하고 멀리 그리고 널리 줄지어 있다. 綿은 '이어지다'의 뜻으로 쓰임.
- 巖岫杳冥(암수묘명)_골짜기의 암석과 암석 사이는 동굴과도 같이 깊고 어둡다. 산의 우람한 모습을 이른다.

野壇法席(야단법석) (불교에서) 야외에 베푼 설법의 자리, 많은 사람이 한 곳에 모여 몹시 소란스럽게 구는 일을 일컫는 야단법석(惹端--)과는 다른 말임.

治	다 스 릴 기 디	3 ;	40	治	治			
本	근 본 본	<u> </u>	く	本	木			
***		う	人 こ	於	於			
農	岩と		ーとと	農	農			
務	· 科学	至了	クコ	務	務			
兹兹			红色	滋	滋	J		
稼	A 形	文人	いずれ	稼	稼			
穑	거 둘 색	為	丁公司	穡	穑			
俶	明显在	又台	一十分	倣	俶			
載	量載	文章	し、	載	載			
南	甘草	7,5	11-	南				
畝	司司一丁	之 田	5	畝	畝			

- 治本於農(치본어농)_다스리는 것은 농사를 근본으로 한다. 즉, 중농정치를 이른다.
- 務玆稼穑(무자가색)_때맞추어 곡식을 심고 거두는 데 힘써야 한다.
- 俶 載南畝(숙재남묘)_봄이 되면 비로소 남쪽 양지바른 이랑부터 씨를 뿌리기 시작한다.

治盜棍(치도곤)

조선 시대에 죄인의 볼기를 치던 곤 장의 한 가지로 길이 5자 7치, 너비 5 치 3푼, 두께 1치의 버드나무 막대기.

我	아	我	1	X	我	我			
藝	재 주 예	藝	北五	してき	藝	藝			
森	기 장 서	藝黍	11/	人」が	黍	黍			
稷		稷			稷	稷			
稅	세금세	稅	11/	台儿	稅	稅			
熟					熟	熟			
貢	바 칠 공	貢	1	目人	頁	頁			
	새신	新	上之下		新	新			
勸		鞚力	1200	イルーつ	整力	權力			
	상 줄 상	賞	コック	口目八	賞	賞	v		
黜	물리기칠	黙	ローーン	75	黙	黙			
陟	오 를 척	步	7	ナーナノ	陟	陟			

- 我藝黍稷(아예서직)_나는 기장과 피를 심는 농사일에 열중하겠다.
- 稅熟貢新(세숙공신)_곡식이 익으면 세금을 내고 햇곡식으로 종묘에 제사를 올린다.
- 勸賞點陟(권상출척)_농사를 관장하는 관리로서 열심인 자에겐 상을 주고, 게을리한 자는 내쫓았다.

我田引水(아전인수)

자기 논에 물을 댄다는 뜻으로, 무슨 일을 자기에게 이로운 대 로만 함을 이르는 말.

		7			7	~~	 :	 :	<u> </u>
孟	맏맹	孟	3	里	蓝	蓝			
軻	수 레 가	軻	101-	107	軻	軻			
教	도타울도	_	上四十	ノく	敦	敦			
素	본디소	素	11-1	公人	素	素			
史	사 기 사	史	D)	史	史			
魚	물 고 기 어	魚	分田	/ <i>/</i> ///	魚	魚			
秉	잡을 병	秉	ニニ]	秉	秉			
直	곧을 직	直	ī	り三	直	直			
庶	여 러 서	庶	ンノ	シル	庶	庶			
幾	면 기	幾	12/2	でく	幾	幾			
中	가 운데 중	中	D	1	t	中			
庸	떳떳할 용	庸	7	75-	庸	庸			

- 孟軻敦素(맹가돈소)_맹자의 이름은 가(軻)인데, 하늘로부터 받은 인간의 본심을 도탑게 하는 '돈소설'을 제창하였다.
- 史魚秉直(사어병직)_사어라는 사람은 위나라 태부였으며, 그 성격이 곧고 때우 강직하였다.
- 庶幾中庸(서기중용)_어떠한 일이든 한쪽으로 기울어지게 하면 안 되며, 중용의 도를 지켜 행동하여야 한다.

孟母斷機(맹모단기)

맹자가 학업을 중단하고 돌아왔을 때 그 어머니가 짜던 베를 잘라 아들을 훈계한 일. 맹모단기지교(孟母斷機之敎)의 준말.

勞	일 할 로	勞	父父	クフノ	勞	勞					2
謙	겸 손 할 겸	謙	ナニロ	コンツ	訓	謙		,			
謹	삼 갈 근			小四十	謹	謹					
勑勃	경계할	勅		フノ	勅						
聆	내 의 명	聆	ーニー	人さ	聆	聆					
音	소리 음	音	ンソー	E	À	È				, ,	
察	살 필 찰	察	シラス	ニュハ	察	察					
理	다스릴 리		1		理	理					
鑑	거 울 감	盤	ムデン	一大	金監	金					
貌	모 양 모	貌		自儿	貌	貌					
辨	분별할 변	辨	ユジー	1-12/	辨	辨			4		
色	빛색	色	クフ	1	色	色	2				

- 勞謙謹勅(노겸근칙)_부지런하고 겸손하며 삼가고 경계하면 중용의 도에 이른다. 勅은 '조서 칙' 으로도 새김.
- 聆音察理(영음찰리)_소리를 듣고 그 거동을 살피니, 조그마한 일이라도 주의하여야 한다.
- 鑑貌辨色(감모변색)_모양과 거동으로 그 사람의 마음을 분별할 수 있다.

勞動貴族(노동귀족)

노동자 계급 중, 숙련된 기술로 인하여 높은 임금과 지위를 얻 어 자본가와 협조하는 특권적인 상층 노동자.

貽	끼 칠 이	胎	目人	1,0	胎
麻	그	厥			
嘉	아름다울 가	嘉	1-10/1	710	嘉嘉
献	되 유	猷	ンロー	うい	首 大 首大
勉	힘 쓸 면	勉	ろでん	フ ノ	勉勉
其	그기	其	-	ニハ	其其
		袛	えし、	1	社
植植	심을식	植	ノーへ	一日上	植植
省	살 필 성	省	ーケー	目	省省
躬	몸	躬	1-7:17	25	身弓身弓
譏譏	나무랄 기	譏	ユニロ	经外人	談談
誡	경 계 할 계	誡	71110	(-人)、	該就

- 貽厥嘉猷(이궐가유)_군자는 옳은 일을 하여 자손에게 좋은 것을 남겨야 한다.
- 勉其祗植(면기지식)_착하고 바르게 사는 법을 자손에게 심어 주어야 좋은 가정을 이룬다.
- 省躬譏誡(성궁기계)_나무람과 경계함이 있는가 염려하여 항시 몸을 살피고 반성한다.

嘉禮(가례) 임금의 혼인이나 즉위, 세자·세손의 혼인이나 책봉 등의 예식. 가례를 진행하기 위한 가례도 감(嘉禮都監)을 두기도 하였음.

罷	사 랑할 총	寵	いが自	-15131	寵		,			
增增	더 할 증	增	1	兴-兰田	增	增				
抗					抗	抗		-		
極	극진할 극	極	ーしく	了吗一	極	極				
殆	위 태 할 태	殆	-57	40	殆	殆	5		7	
辱	욕될욕	辱	三二	11.	辱	辱				
近	가 까 울 근	近	シー	Ž	近	近				
月四	부 끄러울	恥	1-11/	ノンバ	近耶	再心				
林	수 풀 림	林	ノーハ	11人	林	林			T.	
睾	언 덕 고	皐	月目	ンハー	卓	專				
幸	다 행 행	幸	ニーソ		幸	丰				
即	곧	EP	コン	フー	EP	EP				

- 寵增抗極(총증항극)_윗사람의 총애가 더할수록 교만을 부리지 말고 조심할지니, 그 정도를 지켜 나가야 한다.
- 殆辱近짜(태욕근치)_총애를 받는다고 욕된 일을 하면 머지않아 위태롭고 치욕이 오니 부귀해도 겸손해야 한다.
- 林皐幸即(임고행즉)_부귀할지라도 겸퇴(謙退: 겸손히 사양하고 물러남)하여 산간 수풀에 사는 것도 다행한 일이다.

寵兒(총아) 많은 사람들로부터 특별히 사랑을 받는 사람. 임금 의 특별한 사랑을 받는 신하는 총신(寵臣)이라고 함.

两	누 량	兩	ーラ	くく	兩	兩
踩	트 일 소	疏	フー・レ	えんし	疏	疏
見	볼 견	見	目) L	見	見
機機	때 기	機	11人	なんん	機	機
解	풀해	解	分与当	フノニー	解	解
					組	
誰	누구수	誰	7110	イニー	誰	誰
逼	닥 칠 핍	逼	一百田	ż	逼	逼
索	찾 을 색				索	
居	살 거	居	コーノ	10	居	居
開	한 가 할 한	開	177	イ く	閑	開
	곳처	處		シケー		處

- 兩疏見機(양소견기)_한나라의 소광과 소수는 태자를 가르쳤던 국사였으나, 때를 알아 스스로 물러난 사람들이다.
- 解組誰逼(해조수핍)_관의 끈을 풀어 사직하고 돌아가니 누가 핍박하리오. 逼은 '핍박할 핍' 으로도 새김.
- 索居閑處(색거한처)_퇴직하여 한가한 곳을 찾아 세상을 보냈다.

兩手執餅(양수집병)

양손에 떡을 쥐었다는 뜻으로, 두 가지 일이 똑같이 있는데 무엇부터 먼저 해야 할지 모를 경우를 이름.

沈泛	잠 길 침	沈	ż	りん	沈	沈			
黙	잠 잠 할 목	黙	旦一	えい	黙	黙			
寂	고요할	寂	1	/	寂	寂			
家	쓸쓸할 료	寥	ンク	つううくい	察	寥			8
求	구할구				求	求			
古	예 고	古	ī	D	古	古			
尋	찾 을 심	葬	71117	0/7	寻	寻			
論	논 할 론	論	ユニロ	人にころ	論	論			
散	흩을 산	散	一八月	しく	散	散			
慮	생 각 할 려	慮		田人八	慮	慮	9	7	
道	거 닐 소	消	一、月	į	消	逍			
遙	멀	遥	ハンド	113	遥	遥			

- 沈默寂寥(침묵적요)_세상의 번뇌를 피해 자연 속에서 조용히 사노라면 마음 또한 고요하다.
- 求古專論(구고심론)_옛 성현들의 글에서 진리를 구하고 마땅한 도리를 찾아 토론한다.
- 散慮逍遙(산려소요)_세상일을 잊어버리고 자연 속에서 한가하게 즐긴다.

寂滅道場(적멸도량) 석가모니가 깨달음을 얻은, 이련선하 강변의 도량(道場). 도량은 불도를 닦는 곳을 이르며, 이 경우에는 場을 '랑'으로 새김.

於	斤欠	ノレー	欣	斤欠
奏	奏	三人	奏	奏
F	界	田分	界	界
	遣遣			
	感感			
	訓訓			
鞍	歡歡	一台文	歡	歡
招	招	7/0	招	招
渠	港灣		-	
43	荷荷	1-1-	荷	符
的	首的	ノ日う、		自自
	歷	子八上	歷	歷

- 欣奏累遣(흔주누견)_기쁨은 아뢰고 누가 될 일은 흘려보낸다. 累는 '괴롭힐 루'로도 새김.
- 感謝歡招(척사환초)_마음속의 슬픔은 없어지고 즐거움만 부른 듯이 오게 된다.
- 渠荷的歷(거하척력)_개천의 연꽃은 그 아름다움이 어느 것에도 비길 데가 없다. 的歷(척력)은 또렷하여 분명다는 뜻. 的은 '과녁 적' 으로도 새김.

欣喜雀躍(흔희작약)

참새가 날아오르듯이 춤춘다는 뜻으로, 너무 좋아서 펄쩍펄쩍 뛰며 기뻐한다는 말.

4			
園園	をおりませる。		園園
莽	茶料	ちて	茶茶
		171	抽抽
條	水水	久了八	條條
桃	ずけれた	八上二	木比木比
杷	型才巴	1-1	杷杷
	晚晚		 晚晚
翠	型型型	フィフィ	翠翠
梧	香	1-1	梧梧
桐	各村村	レーハ	桐桐
早	9 = 7	7-1	早早
凋	温洞	1716	凋凋

- 園莽抽條(원망추조)_동산의 풀은 땅속의 양분으로 가지를 뻗고 크게 자란다.
- 枇杷晩翠(비파만취)_비파나무는 늦은 겨울에도 그 빛이 푸르다. 즉, 곧은 절개를 상징한다.
- 梧桐早凋(오동조조)_오동나무는 가을이 되면 다른 나무보다 먼저 시든다.

晩食當肉(만식당육)

때를 놓쳐 배가 고플 때는 무엇을 먹든 마치 고기라도 먹는 것 처럼 맛있다는 말.

- 2-	ПО			_	. 1			 	
陳	<u>묵을</u> 베풀 진	陳	7	ーローハ	陳	陳			
根	뿌리 근	根	11人	フェレ	根	根			
委	<u>시</u> 들 맡길 위	5	シーハ	4	麦	委			
翳	<u>가릴</u> 일산 예		シテレナ	フシフク	野	野			
落	떨어질 락	落	いつ、	シシロ	落	落			
業	<u></u> 요	葉	ング	111-	葉	葉	1		
飄	나부낄 표	飄	いいまれ	九二	飄	飄			
鈲	나부낄 요	至風	八十二	してなり、	盆風	盆風			
遊	놀유	遊	17/1	了一支	游	游			
鶏鯵	곤 이 곤	盛起	う田…	ロナン	鼠	憩			
獨	홀 로 독	獨	ノー田	クロー	獨	獨			
運	옮 길 운	運	い回し	ž	連	連			

- 陳根委翳(진근위예)_묵은 나무 뿌리는 시들어 말라 버린다.
- 落葉飄颻(낙엽표요)_(가을이 오면) 낙엽이 바람에 나부끼며 떨어진다.
- 遊鶥獨運(유곤독운)_곤이(곤어)는 홀로 창해를 헤엄쳐 논다. *鰕(곤이 곤)으로 씌어 있는 천자문도 있다. 곤어(鰕魚)는 〈장자〉에 나오는, 크기가 몇천 리나 되는지 알 수 없다는 매우 큰 상상 속의 물고기.

陳皮(진피)

말린 귤 껍질. 위의 운동을 강화하기 위한 건위제, 땀을 내게 하기 위한 발 한제 등의 약재로 쓰임.

凌	능가할 릉	凌	>	エルク	凌	凌		s.		
摩	갈 마	摩	六八	了分子	摩	摩				
絳	붉을 강	絳	2	久丁	絳	絳				
霄	하 늘 소	霄	ーケース	八月	霄	膏				
耽	즐 길 탐	耽	1-11-	してし	耽	耽			-	
讀	에 에 내	讀	イルク	一日田八	讀	讀				,
乾	노 리 개 완	坑	11	こん	玩	抗				
市	저 자 시	市	-	51	市	市				
寓	머무를 아	寓	一万日	ワーバ	寓	寓				
目	눈목	目	17	111	E	E				
囊	주머니 낭	囊	10-100	11-1-1-1-1-1-1-1-1-1-1-1-1-1-1-1-1-1-1-1	囊	蹇				
箱	상 자 상	箱	KK	一八目	箱	箱				,

• 凌摩絳霄(능마강소)_콘이는 붉은 하늘을 스치듯이 넘어 날아간다.

*곤이는 상상 속의 새 붕(鵬)으로 변하여 날아오른다고 함.

- 耽讀翫市(탐독완시)_한나라의 왕충은 독서를 즐겨 낙양의 서점에서 독서에 빠지 곤 하였다.
- 寓目囊箱(우목낭상)_왕충은 글을 한번 읽으면 잊지 아니하여 글을 주머니와 상자에 넣어두는 것과 같다고 하였다. 寓는 '빗댈 우' 로도 새김.

*관련 상식

摩天樓(마천루)

하늘에 닿는 집이란 뜻으로, 아주 높게 지은 고층 건물, 특히 미국 뉴욕의 고층 건물을 가리킴.

	易	日公	易	易
輺	計 車管	1911	車首	輶
12	引文	11	11文	攸
畏	早 畏	田七	畏	畏
屬	H SO A	ロイン、	屬	屬
	月月		耳	耳
	超垣	1-1	垣	垣
100	はった。	1 1	墙	墻
具	マー 具	- 月二	具	具
膳	世れた。月善	月少	膳	膳
1/2	当人食		冷	液
飯	世 食反		愈	飯

- 易輶攸畏(이유유외)_군자는 가볍게 움직이고 쉽게 말하는 것을 두려워해야 한다.
- 屬耳垣墻(속이원장)_담장에도 귀가 있다는 말과 같이 경솔히 말하지 않도록 조심 해야 한다.
- 具膳飡飯(구선손반)_반찬을 갖추어 밥을 먹는다.

*관련 숙어 易地思之(역지사지) 처지를 바꾸어서 생각함. 易는 '쉬울 이', '바꿀 역'의 두 가 지로 새김.

										, 0
適	맞을 적	適	六	一日主	酒	逋	-			
12	입 구		1	7 -		D				
充	채 울 충	充	ż) し	充	尧	-			
腸	창 자 장	腸	月	見りり	腸	腸				
飽	배부를 포	飽	くこい	ノファン	飽	飽				
飯	배부를 어	飫	人うい	二人	飲	飲				
京	삶 을 팽	亨	20	3	京	京				
宰	재 상 재	窜	17	ンメー	单	宰				
飢	주 릴 기	飢	人うこい) [飢	飢				
欣	싫 어 할 염	厭	一人口用	く、	厭	厭				
1.11	재 강 조	糟	イン	10=11	槽	槽				
糠	쌀 겨 강	糠	ジョへ	ンクラン	滌	糠				

- 適口充腸(적구충장)_훌륭한 음식이 아니더라도 입에 맞으면 배를 채운다.
- 飽飲烹宰 (포어팽재)_배가 부를 때는 아무리 좋은 음식이라도 그 맛을 모른다. 烹宰(팽재)는 삶은고기에 갖은 양념을 한 것으로 진수성찬을 이름. 宰는 '잡다'는 뜻도 있음.
- 飢厭糟糠(기염조강) 반대로 배가 고플 때는 재강(술지게미)과 쌀겨라도 맛이 있다.

適口之餅(적구지병) 입에 맞는 떡이란 뜻으로, 마음 에 꼭 드는 사물을 이름.

親	친 할 친	親	レンナハ	目儿	親親
戚	겨 레 척	戚	171-	しくん	戚戚
故	연 고 고	故	10	ノく	故故
舊	예 구	舊	シイ	イニー	舊舊
老	개 에 대	老	11/	, L	老老
*	적 을 소	沙] ^)	少少
異	다 를 이	異	77	ーシへ	異異
糧	양 식 량	糧	ショへ	回回一	糧糧
妾	첩첩	妾	117	1	妾妾
御	거 느릴 어	御	17-1	1-127	种种
績				二日八	績績
紡	길 쌈 방	約	4	ンコノ	紡紡

- 親戚故舊(친척고구)_친은 동성 지친이요, 척은 이성 지친이요, 고구는 옛 친구를 말한다.
- 老少異糧(노소이량)_늙은이와 젊은이의 식사가 다르다.
- 妾御績紡(첩어적방)_(남편은 밖에서 일하고) 처첩은 안에서 길쌈을 한다.

*관련 상식

親告罪(친고죄) 범죄의 피해자나 그 밖의 법률에서 정한 사람이 고소하여야 공소를 제기할 수 잇는 범죄로 강간죄, 모욕죄 등이 여기에 속한다.

侍	四件	ノーズ	待侍
中	수 건 건	51	中中
帷	朝か作	7-1-1	惟惟
房	夢房	ショノ	房房
純	見りたれた。	红	純純
扇	村村村	コシラク	扇扇
	· 是 是 · 是		圓圓
潔	깨끗 ショ クラ クラ クラ クラ クラ クラ クラ クラ クラ クラ	シミー	潔潔
銀	。銀	ノニン	銀銀
	· 大蜀		燭燭
	潭潭潭	1701	煒煒
煌	煌	一一	煌煌

- 侍巾帷房(시건유방)_유방(휘장을 친 방)에서 모시고 수건을 받드니, 처첩이 하는 일이다.
- 紈扇圓潔(환선원결)_집(명주실로 바탕을 거칠게 짠 비단) 부채는 둥글고 조촐하다.
- 銀燭煒煌(은촉위황)_은촛대의 촛불은 빨갛게 빛난다.

*관련 상식

銀幕(은막) 영사막 또는 영화계. 예전에 알루미늄과 청동의 분말을 유성 도료에 섞어 발라반사율을 높인 실버 스크린이 영사막으로 사용되었는데, 여기서 스크린 또는 영화계(映畵界)를 일컫는 말로 쓰이게 됨.

畫	낮 주	畫	711-	101	畫	畫
眠	잠 잘 면	眠	目	7147	囯民	国民
4	저 녁 석	7	j	`	Ŋ	3
寐	잠 잘 매	寐	・シュ	ニーテハ	寐	寐
藍	쪽 람	藍	いべま	ケ四	藍	藍
筍	죽 순 순	筍	たん、	力田	筍	筍
泉	코 끼 리 상	象	ランニ	5/1/	泉	
床	상 상	床	广	厂人	沫	床
絃	줄 현	絃	12.00	之	絃	絃
歌	노 래 가	歌	10-107	ノフへ	歌	歌
酒	술	酒		ノケシュー	酒	酒
讌	잔 치 연	讌	イルロンソ	ローバンバ	讌	讌

- 晝眠夕寐(주면석매) 낮에 낮잠 자고 밤에 일찍 자니 한가한 사람의 일이다. *관련 숙어
- 藍筍象床(남순상상)_푸른 대쪽으로 만든 자리에 상아로 만든 침상. 즉, 태평성대를 이른다.
- 絃歌酒讌(현가주연)_거문고를 타며 노래하고 술 마시며 잔치한다.

書耕夜讀(주경야독)

낮에는 농사짓고 밤에는 공부한다는 뜻으로, 어려운 여건 속에서도 꿋꿋이 공부함을 비유함.

接	이 을 접	五丁	接	接			
杯	T. 1	てて?		杯			
樂	E 好		舉	舉			
觞	ひ 角	ヨラシ	觴	觴			
繙	中星な	大方	烏烏喬	繑			
手	* f			チ			
頓	本 中 星 王	可管	頓	頓			
ZZ.	业 平 平	_ P \ \	足	Z.			
悦	7 1 1 1 1	11/1	悦	悦			
豫	四 回 列	之了	豫	豫	2		
且	^里 月	- 1 =	E	Ē			
康	편안할	またま	康	康			

- 接杯擧觴(접배거상)_작고 큰 술잔을 들고 서로 주고받으며 잔치를 즐기는 모습이다.
- 矯手頓足(교수돈족)_손을 들고 발을 두드리며 춤을 춘다.
- 悅豫且康(열예차강)_이상과 같이 마음 편히 즐기고 살면 단란한 가정이다.

*관련 상식

頓悟(돈오) 갑자기 깨닫는다는 뜻으로, (불교에서) 소승에서 대승에 이르는 얕고 깊은 차례를 거치지 아니하고 처음부터 대승의 깊고 묘한 교리를 듣고 단번에 깨달음을 이름.

嫡	始節	く)つつ	嫡嫡
	後	分人	後後
嗣	嗣嗣	710	
	續續	工四目八	續續
祭	祭	ラシ	祭祭
		1	
	蒸蒸	シシュ	蒸蒸
當	當當	シューショ	嘗嘗
	着指	んご日	稽稽
賴類	類	マスマーハ	類類
再	再	17-	再再
拜	拜	三ー	拜拜

- 嫡後嗣續(적후사속)_적자 된 자, 즉 장남은 부모의 뒤를 계승하여 대를 잇는다.
- 祭祀蒸嘗(제사증상)_제사하되 겨울 제사는 '증' 이라 하고 가을 제사는 '상' 이라 한다.
- 稽顙再拜(계상재배)_제사 지낼 때는 이마를 조아리며 조상에게 두 번 절한다.

後生可畏(후생가외)

젊은 후학들을 두려워할 만하다는 뜻으로, 후배들이 선배들보다 젊고 기력이 좋아 학문을 닦음에 큰 인물이 될 수 있으므로 두렵다는 말.

悚	두려울 송	悚	1	ンシーハ	惊	1束			
懼	두려울 구	懼	1	目目化工	惶	惟			
恐	두려울 공	恐	1-1-2/	\)\	恐	恐			
惶	무려와 항	惶	, 1	回1-1	惶	惶	-		
牋	편지 종이 전	羘)-1-1	ノンベンベ	戌義	戌			
牒	편 지 첩	牒) = -	11/1/	牒	牒			
簡	간략할 간	簡	たと		簡	簡		-	
要	요 긴 할 요	要	ーンフルー	7	要	要			
頓	돌아볼 고	顧	コノイルー	一目人	顧	顧			
答	대답할 답	答	んくく	くら	答	答			
審	살 필 심	審	ころうべ	田	審	審			
詳	자세할 상	詳	7110	1=-	詳	詳			

- 悚懼恐惶(송구공황)_제사를 지낼 때는 송구하고 공황하니 엄숙 공경함이 지극하여야 한다.
- 牋牒簡要(전첩간요)_글과 편지는 간략함을 요한다.
- 顧答審詳(고답심상)_편지의 회답도 겸손한 태도로 간결하고 상세하게 하여야 한다.

*관**련 숙어** 惶恐無地(황공무지) 황공하여 몸둘 자리를 모름.

			,							
骸	해 골 해	熊	コマン日	ナシス	南东	骨矣			,	
垢	때구	垢	1	ノレロ	垢	垢				
想	생 각 상	想	丁人目	1,6	想	想		2		
浴	목 육 함 여	浴	: ,	ん人口	浴	浴				
執	잡 을 집			1	執	執				
熱	더 울 열	熱	1-121-	12,000	熱	熱				
願	원 할 원	願	丁,ローハ	一一一一	願	願				
凉	서 늘 할 량	凉	-/	トローハ	凉	凉				
驗		驢	手つい	日田ノジー	騳	膳				
騾	노 새 라	騾	ニーラい	田子八	馬累	縣				
犢	송 아 지 도	犢	11	士四目人	犢	犢				
特	바 변화 빠	特	1	1-11-1	特	特				

- 骸垢想浴(해구상욕)_몸에 때가 끼면 목욕할 생각을 해야 한다.
- 執熱願凉(집열원량)_뜨거운 것을 손에 쥐면 본능적으로 찬 것을 찾게 된다.
- 驢騾犢特(여라독특)_나귀와 노새와 송아지와 소, 즉 가축을 말한다. 特은 '수소, 수컷'을 뜻하기도 함.

以熱治熱(이열치열) 열은 열로 다스 린다는 뜻으로, 열이 날 때에 땀을 낸 다든지, 더위를 뜨거운 차를 마셔서 이긴다든지, 힘은 힘으로 물리친다는 따위를 이를 때 흔히 씀.

眩 .	L	- 4	_	`~		- 1	:			
一一較	놀 랄 해	、胰		`	馬多	馬				
躍	뛸약	躍	,	了气住	躍	Brent Marie Contra		,		
超	뛰어넘을 본	超	1-1-1	7,7	超	超		7		
驟	말 뛸 양				廳	驤				
誅	벨 벌줄 주	誅	7110	ノデハ	誅	誅				
斬	벨참	斬	101-	1	斬	斬				
賊	도 적 적	賊	国人	1-1-	賊	賊				
盗	보 둑 도	盗	シらん		盗	盗				
捕	잡을	捕	1-1	ノケニ	捕	捕				
獲	언 을 회	獲	分文	仁之	獲	獲				
叛	배 반 할 반	叛		19	叛	叛				
É	망할 망	亡	\ _		L.	亡				

- 駭躍超驤(해약초양)_뛰고 달리며 노는 가축의 모습을 이름.
- 誅斬賊盜(주참적도) 역적과 도둑을 베어 물리친다.
- 捕獲叛亡(포획반망)_반란을 일으키거나 죄를 짓고 도망치는 자를 잡아 벌을 내린다.

*관련 상식

超現實主義(초현실주의)

1920년대 프랑스를 중심으로 일어난 예술 운동의 한 경향. 인간을 이성(理性)의 속박에서 해방하고, 초현실적인 자유로운 상상의 세계를 표현함. 쉬르리얼리즘.

	布	ーノフー	布布	
射	射射	1	射射	
遼	道途	なられる	透遼	
北	型丸	1 1	九九	
称	嵇	イーム	嵇嵇	
琴	琴	五五	琴琴	
阮	防范	了して	院范	
潮	嘯嘯	771	嘯嘯	
括	话当话	1-1	恬恬	
業業	筆	とく	筆筆	
倫意		ノート	倫倫	
紙	紙	红	紙紙	

- 布射遼丸(포사요환)_한나라 여포는 활을 잘 쏘았고, 의료는 탄자를 잘 던졌다.
- 嵇琴阮嘯(혜금완소)_위나라 혜강은 거문고를 잘 탔고, 완적은 휘파람을 잘 불었다.
- 恬筆倫紙(염필윤지)_진나라 몽념은 토끼털로 처음 붓을 만들었고, 후한의 채윤은 처음 종이를 만들었다.

布衣之交(포의지교)

가난했을 때의 교제, 즉 이익 따위를 따지지 않는 교제. 布衣는 베옷 이란 뜻으로 벼슬이 없는 선비를 이르기도 함.

鈞	서른근 균	鈞	ムデン	ノフニ	鉤鉤	
巧		巧	1-1	5	15 15	
任	맡 길 임	任	7	1-	任任	
釣	낚 시 조	釣	ムデン	ノフ、	釣鉤	
釋	풀석	釋	ハンーハ	日二二日	釋釋	
粉	어지러울 분	紛	12	ノヘフノ	粉粉 利利	
利	이로울 리	利	ゴーハ]	利利	
俗	풍속 속	俗	1	ん人口	俗俗	
並	나란히 병	11/	11/	・ノン	立立立立	
皆	다개	皆	ノントし	, , , , , ; ;	皆皆	
佳	아름다울 가	佳	1	1-11-	佳佳	
妙	묘 할 묘	划	3	レーノ	妙妙	

- 鈞巧任釣(균교임조)_위나라 마균은 지남거를 만들고 전국 시대 임공자는 낚시를 만들었다.
- 釋紛利俗(석분이속)_이 여덟 사람은 재주를 다하여 세상 사람들의 근심을 풀어 주고 삶을 이롭게 하였다.
- **竝皆住妙**(병개가묘)_이들은 모두 아름답고 묘한 재주로 세상을 이롭게 한 사람들이다.

巧言令色(교언영색)

교묘한 말과 좋게 꾸민 얼굴빛이 란 뜻으로, 남에게 아첨함을 이름.

毛	里毛	三し	毛毛
施	置流	ンコー	施施
淑	計文	こうえ	
姿	安谷	经	姿姿
エ	장 인 공	<u>-</u>	J
頻	る	アーナハ	嚬 嚬
妍	卫量女开	シデ	好好好
笑	笑	长	笑笑
年	· 并	1-1	年年
夫	外人人	1- [天 天
条条	一英	13:	
催	型准	1	催催

- 毛施淑姿(모시숙자)_모는 오나라의 모타라는 여자이고, 시는 월나라의 서시라는 여자인데 모두 절세미인이었다.
- 工嚬妍笑(공빈연소)_찡그리는 모습조차 아름다워 흉내 낼 수 없으니, 그 웃는 모습은 얼마나 고우랴.
- 年矢每催(연시매최)_세월이 화살같이 빠르게 지나가니, 이 빠른 세월은 항상 다음 해를 재촉한다.

九牛一毛(구우일모)

아홉 마리 소의 털 한 올이란 뜻으로, 썩 많은 것 중의 극히 적은 부분을 이름.

義	복 희 희	裁	\I-1.\	しくるく	煮	煮			
暉	의 햇빛 빛 휘	暉	日日	5 7101-	暉	暉			
朗	발 을 랑	朗	うじ	月	朗	朗			
曜	빛 날 요	曜	H	了与红	曜	曜			*
璇	옥 선	璇	ハーン	らく	璇	璇			
幾	구 슬 기	璣	ニーとな	幺人人一天人	璣	幾			5
懸	매 달 현	懸	旦人	えいい	懸	懸			
斡	돌알	斡	古二	ムー	斡	幹		,	
晦	그 믐 회	晦	H	トムラー	晦	瞋			
魄	넋 백	魄	,日		魄	魄			
環	고 리 환	環	111	即少	環	璟			
照	비 칠 조	照	Ð	邓口小	照	照			

- 義暉朗曜(희휘랑요)_햇빛은 세상을 비추어 만물에 혜택을 준다.
- 璇璣懸斡(선기현알)_선기는 천기를 보는 기구(혼천의)이고, 그 기구가 높이 걸려서 도는 것을 말한다.
- 晦魄環照(회백환조)_달이 고리와 같이 돌며 세상에 빛을 비추는 것을 말한다.

*관련 상식

義娥(희아)

희화(義和)와 항아(姮娥). 희화는 태양 수레를 부리는 사람, 항아는 달의 여신으로, 희아란 곧 해와 달.

指上上	가리	ナヒ	-	/	オ ヒ オヒ '
18	가리킬 지	指	1	一日日	持
新	섶나무 신	薪		ーシケー	
脩	닦을 수		1	ケシ	修修
祐	복우	祐	え	ノロ	祐祐
永		永			
綏	편안할 수	綏	2	17	綏綏
吉	길 할 길	古	1.		吉吉
邵	높 을 소	邵	フノロ	3	部 部
矩	법구	矩	とえ	171	矩矩
歩	걸 음 보	步	1-1] /	步步
31	끌인	31	73		5151
領	거 느릴 령	領	くって	一目人	領領

- 指薪修祐(지신수우)_불타는 나무와 같은 정열로 도리를 닦으면 복을 받는다.
- 永綏吉邵(영수길소)_영구히 편안하고 길함이 높으리라.
- 矩步引領(구보인령)_걸음을 바르게 걷고 고개를 들어 자세를 바로하니 위의가 엄숙하다. 신하로서의 몸가짐을 이름.

指鹿爲馬(지록위마)

사슴을 가리키며 말이라 한다는 뜻으로, 윗사람을 농락하여 권세 를 마음대로 부림을 이름.

俯		府	リーンノ	,-/-,	俯	俯				
仰	우러를	印	1	,レフー	仰	仰				
廊		郭		レジー	廊	廊				
廟	사당묘	朝	了1-日	丁月	廟	廟				
束	묶을속	表	1 77	人	束	束				
带	四片	节	ーじた	トワー	帶	帶				
斧	자랑할 긍	今	マブノ	1	矜	矜				
莊	씩 씩 할 장	土	シンテ	1-1-	莊	莊				
徘	노닐배				俳	俳				
们的	노실	回	1	フーニ	徊	徊		,		
蟾	基月	詹	目分了	ルナいり	贍	赡	a			
睡	바라볼 五	兆	E	;,,:L	挑	挑		*		

- 俯仰廊廟(부앙낭묘)_항상 낭묘에 있는 것으로 생각하고 머리 숙여 예의를 지켜라.
- 東帶矜莊(속대긍장)_조정에 들어갈 때는 의관을 바르게 하고 위의를 갖추고 긍지를 가져 예에 맞게 행동한다.
- 徘徊瞻眺(배회첨조)_이리저리 배회하면서 두루 보는 모양이다. 군자는 함부로 배회하거나 바라보아서는 안 됨을 이름.

俯察仰觀(부찰앙관) 아랫사람의 형편을 굽어 살피 고, 윗사람을 우러러봄.

孙	외로울 고	瓜	3	气	孤	孤			
陋	좁을 3	丙	3	ーワイレ	图图	門西			
煮	적을 가	東	ころ国	イヘフノ	寡	寡			
聞	문 7		أ	-7:11H	聞	聞			
愚	어리석을 우	長) 蒙	日勺	ーくら	思	愚			
蒙	어릴몽	蒙	シロ	34	蒙	蒙			
等	무리등	等	たく	1-11	等	等			
誚	꾸짖을 초	消	7110	八月	誚	誚			
謂	이를위	胃	イニタ	田田	河	謂			
語	말씀이	吾	7110	150	語	語			
					助	助			
者	놈 /	苔	テ	8	者	者			

- 孤陋寡聞(고루과문)_배운 것이 고루하고 들은 것이 적다. 천자문을 지은 주흥사 자신을 겸손하게 말한 것이다.
- 愚蒙等誚(우몽등초)_이 글로써 여러 사람의 꾸짖음을 들어도 어리석음을 면치 못한다. 주흥사 자신을 겸손히 이름.
- 謂語助者(위어조자)_어조라 함은 한문의 조사, 즉 다음의 4글자이다.

孤掌難鳴(고장난명)

외손뼉만으로는 소리가 울리지 않는다는 뜻으로, 혼자의 힘만으로 어떤 일을 이루기 어려움을 이름.

馬	어조사 언	7 1-1	馬馬	馬		
裁	어조사 채	1-10	、哉	哉		
乎	어조사 호	1 7 - 7	了手	手		
也	어조사 나	21	上也	也		

馬哉乎也(언재호야) 언·재·호·야.

*이 네 글자는 어조사 중에서도 가장 많이 쓰인다.

*어조사(語助辭)란 실질적인 뜻 없이 다른 글자를 보조하여 주는 한문의 토.

*관**련 숙어** 馬敢生心(언감생심) 감히 그런 마음을 품을 수도 없음. =안감생심(安敢生心)

천자문(千字文)은 중국에서 한문을 처음 배우는 사람을 위해 교과서로 쓰이던 책으로 4언 고시(古詩) 250구, 총 1,000자로 이루어져 있습니다. '천자문'이란 제명은 그래서 생겼지요. 이 책에는 자연 현상에서부터 인륜 도덕에 이르기까지 지식 용어가 두루 수록되어 있습니다. 중국 남조 시대 양(梁)나라 무제(武帝)의 명을 받아 주흥사(周興嗣)라는 사람이 단 하룻밤 만에 완성하였는데, 얼마나 머리를 많이 썼던지 머리가 하얗게 세어 버렸다고 합니다. 그래서 일명 '백수문(白首文)' 또는 '백발문(白髮文)' 이라고도 불린답니다.

우리나라에서도 천자문은 예부터 한자를 배우는 입문서로 널리 사용되어 왔습니다.

특히 명필 한석봉(韓石峯)이 쓴 글씨를 바탕으로 간행한 목판본(木版本)은 선조 16년(1583)에 처음 간행된 이래 왕실, 관아, 사찰, 개인에 의해 여러 차례 간행되면서

조선의 천자문 판본 가운데 가장 널리 전파되어 초학자(初學者)의 한자·글씨 학습에 큰 영향을 미쳤습니다.

이 책에서는 한석봉의 글씨를 한 글자 한 글자 첫 칸에 실어지금의 글자체와 비교하며 살펴볼 수 있도록 하였습니다.

아울러 현대인이 쉽게 이해할 수 있도록 명쾌한 풀이를 싣고, 관련 숙어(熟語)와 한자 상식도 곁들였습니다.

필수 故事成語 익히고 쓰기

苛	매울 가	艸(++)早 5 ** ** **		· 诗
斂		支(欠) 早 13	4	斂
	卢台	命命负负	分斂	XX
誅		言부 6		34
		言計計	詳 誅	
求	구할 구	水(水)부 2		-
11/	- t	寸才 才才	夫求	

● 苛斂誅求(가렴주구)≈세금을 가혹하게 거두어들이고, 무리하게 재물을 빼앗음. 例가렴주구를 견디다 못한 백성들이 전국 방방곡곡에서 들고일어났다.

11	달 감	甘부 0	총획수 5	11
出		++++	甘	甘
言	말씀 언	言부 0	총획수 7	
百	٠ ـــــــ		言言	言
利	이로울 리	刀(刂)부 5	총획수 7	<i></i>
1,1		千牙禾	和利	T1
說	말씀 설	言부 7	총획수 14	≟ }
就	그 글	言言言言	芦 說	动

● 甘言利說(감언이설)≈남의 비위에 맞도록 꾸민 달콤한 말과 이로운 조건을 붙여 꾀는 말. 例아무리 형편이 어려워도 감언이설에 넘어가서는 안 된다.

改	고칠 개 支(欠)부 3 총획수 7	24
	7 3 已2 2 2 2 2 2 2	
调	지날 과 (定心)부 9 총획수 13	
3100	1 口口丹局沿過	迎
遷	옮길 천 定(辶)부 11 총획수 15	3.型
10	一一一声要语遷	300
善	착할 선 □부 9 총획수 12	
一	英基羊三三	善善

●改過遷善(개과천선)≈지난날의 허물을 고쳐서 착하고 바르게 삶.

例말썽쟁이 아들이 개과천선하여 새사람이 되었다니 얼마나 기쁠까.

恒	사이뜰 격 阜(阝)부 10 총획	수 13	RE
們	7 下戶戶隔隔		MA)
111	인간 세 一부 4 총획	수 5	MA AIR
14	一十十十世		14
4	갈 지 丿부 3 총획	수 4	J
~	・・・・・・・・・・・・・・・・・・・・・・・・・・・・・・・・・・・・・・・	9	
感	느낄 감 心부 9 총획	수 13	rejo
念	リ 厂 F F 底 咸 感	f	感 4 4
高州-		도아세	아즈 바뀌어 때 세리/!!!./4\기 디 드십 느끼

●隔世之感(격세지감)≈오래지 않은 동안에 아주 바뀌어 딴 세대(世代)가 된 듯한 느낌. 例 몇 개월 만에 고향에 갔는데 격세지감이 들 만큼 고향 모습이 변해 있었다.

社	맺을 결 糸	쿠 6 총획수 12	結
不口	* * * *	一針結結	尔
草)부 6 총획수 10	草
干	به مد مد	节草草	干
扣	갚을 보 土	^부 9 총획수 12	715
拟	+ 土 未 幸	犁 挈 報	羊区
恩	은혜 은 心투	^년 6 총획수 10	(天)
心	1 门闩医	恩恩恩	恩

● 結草報恩(결초보은)≈죽어서까지라도 은혜를 잊지 않고 꼭 갚는다는 말. 例예전에는 결초보은을 당연한 일로 여기고, 반드시 실천하려고 했다.

芷	쓸 고	帅(++) 부 5		苦			
古	+ +F	口					
主	다할 진		총획수 14	- January - Janu			
盡	フチョま書書			盏			
11	달 감	甘부 0	총획수 5	LL			
日		十十十十	士				
來	올 래	人부 6	총획수 8	办			
术	- 7	双冲來	來	7			

● 苦盡甘來(고진감래)≈쓴 것이 다하면 단 것이 온다, 즉 고생이 끝나면 낙이 온다는 말. 例고진감래라더니, 드디어 성공했구나! 축하한다.

管	대롱 관		총획수 14	管
占	, ,	* 答答	管管	Б
36	절인물고기 포	魚부 5	총획수 16	魚包
鮑	7 台	备 魚 魚 ;	約鮑	W.C.
2	갈 지	J부 3	총획수 4	
~	,	・	-	K
交	사귈 교	ㅗ부 4	총획수 6	沙
X	٠	ナナニテ	交	义

●管鮑之交(관포지교)≈매우 친한 친구 사이의 사귐을 이름. 관중과 포숙의 우정에서 유래. 例그 두 사람의 끈끈한 우정은 관포지교에 뒤지지 않았다.

畔	무리 군	羊早 7	총획수 13	尹 子
一个	7 7	尹君君'	群	位十
郊	닭 계	鳥부 10	총획수 21	交 色
為	.0 8	美雞鶏.	鷄鷄	关 与
	한 일	一부 O	총획수 1	
	_			
始	학 학	鳥부 10	총획수 21	龙 单
由与	- +	才 崔 眷	鹤鶴	住与

●群鷄一鶴(군계일학)≈닭의 무리에 낀 한 마리 학, 즉 여럿 중에서 가장 뛰어난 사람을 이름. 例그녀의 미모는 수십 명의 미인 대회 참가자 중에서도 단연 눈에 띌 만큼 군계일학이었다.

子幹	권세 권	木부 18	총획수 22	
作	オオ	*****	萨權	作
謀	꾀모	言부 9	총획수 16	三甘
砵	그 글	言計計	詳謀	市木
術	재주 술	行부 5	총획수 11	分子
714	' 1	升 禄 禄	術術	7/14
业	셈 수	支(攵)부 11	총획수 15	北
奴	77 43	3 書 婁	對數	安 义

●權謀術數(권모술수)≈목적 달성을 위해 수단·방법을 가리지 않고 남을 속이는 온갖 꾀. 例 히틀러는 권모술수에 뛰어난 독재자였다.

苗山	권할 권	カ부 18	총획수 20	並上
住儿	44 4	* * 灌	韵勸	崔力
善	착할 선	口부 9	총획수 12	羊
一	٠٠ عد	云 云 夫	盖善	善善
懲	징계할 징	心부 15	총획수 19	栏 发
泛	1 2	往 徵徵	懲懲	懲
惡	악할 악	心부 8	총획수 12	국타
河	- 5	4 \$ \$	恶恶	恶

• 勸善懲惡(권선징악)≈착한 일을 권장하고 악한 일을 징계함.

例우리나라 고대 소설의 주요 주제는 권선징악이다.

th	안 내	入부 2	총획수 4	H
13	1	门内内	3	
瓜	근심 우	心부 11	총획수 15	憂
憂	7 17	百瓦惠	憂憂	/发
n]	바깥 외	夕부 2	총획수 5	bl e
7	1	クタタ	外	21
患	근심 환	心부 7	총획수 11	宝
巡	77 12	吕吕串	患患	

● 内憂外患(내우외환)≈나라 안팎의 여러 가지 근심과 걱정.

例그 무렵의 조선 왕조는 내우외환에 시달리고 있었다.

同	한가지 동 □부	3 총획수 6	a
14	1 门门厅	同同	P
六	병 병 : 疒부	5 총획수 10	病
内	` 一扩护;	疔疠病	加
扣	서로 상 目부	4 총획수 9	411
个日	- 十 木 札	机相相	THE
憐	불쌍히여길 련 心(小)부	12 총획수 15	<i>l</i> -米
194	小小竹件*	惨惨憐	1)

● 同病相憐(동병상련)≈같은 병을 앓는 사람끼리 서로 가엾게 여긴다는 뜻으로, 같은 처지에 놓인 사람끼리 서로 도움을 이름.

同	한가지 동	口부 3	총획수 6	同
141	1 1	门门门同	同	
床		广부 4		
不	٠ ــــــــــــــــــــــــــــــــــــ	广户庄月	 床	1/1
田	다를 이	田부 6	총획수 11	II
異	DH	田里里	異異	共
夢	꿈 몽		총획수 14	夢
罗	46.6	节 苗 越	夢夢	9

●同床異夢(동상이몽)≈겉으로는 같이 행동하면서도 속으로는 각각 딴 생각을 함. 例동상이몽인 두 나라 정상의 회담이 순조롭게 진행될 리 없다.

耳	말 마	馬早 0	총획수 10	馬
馬	1 [戶 声 馬	馬馬	(FO)
Ħ	귀 이	耳부 0	총획수 6	F
4	一丁FF耳			4
東	동녘 동	木부 4	총획수 8	市
米	- 5	百百申	東東	术
副	바람 풍	風早 0	총획수 9	12)
川出) 八	凡风风	風風	八里

馬耳東風(마이동풍)≈남의 의견이나 비평을 전혀 귀담아듣지 않고 흘려버림을 이르는 말.そ 제그녀는 자기 주장이 강해서 다른 사람이 극구 말려도 마이동풍이다.

苗	일만 만	艸(++) 부 9	총획수 13	萬
萬	عد د.	节首萬:	萬萬	
事	일 사	J 부 7	총획수 8	事
尹		下 写 写	事	
亨	형통할 형	<u></u>	총획수 7	亨
了	ملہ ۱	十十十寸	李亨	7
通	통할 통	走(辶) 부 7	총획수 11	3番
现	7 7	乃肖角i	甬通	迪

●萬事亨通(만사형통)≈모든 일이 거리낌없이 잘 이루어짐.

例새해에는 만사형통하기를 바랍니다.

FIE	밝을 명	日부 4	총획수 8	国月 ·
11	1 11	日明明	明明	773
*	같을 약	艸(++)부 5	총획수 9	+
若	4 41	サギギ	若若	右
觀	볼 관	見부 18	총획수 25	並目
住儿	4 41	节 荐 灌		翟見
دار	불 화	火부 0	총획수 4	N.
入	•	ソナメ		

●明若觀火(명약관화)≈불을 보는 것처럼 밝음. 즉, 더할 나위 없이 명백함을 이름. 例경기를 더 이상 보지 않아도 어느 팀이 이길지 명약관화하다.

血	없을 무	火(灬)부 8	총획수 12	44
無	1 1	上 無 無	無無	/
H	쓸 용	用부 0	총획수 5	E
171) 刀刀月用			/11/
4	갈 지	J부 3	총획수 4	
_	・・・・・・・ ・ ・ ・ ・			
Afm	물건 물	牛 부 4	총획수 8	450
177	, , ,	4 4 4		127

●無用之物(무용지물)≈쓸모가 없는 사람이나 물건.

例이제는 무용지물이 되다시피 한 공중전화.

丘	ĨĮ.	없을 무	火(灬)부 8	총획수 12	無
뀨	兵	1 2	上 無 無	<u></u> 	/// 1
系	\$	할 위	爪(灬)부 8	총획수 12	
太	动	1 4	广 戶 爲	爲爲	杨
な	土	무리 도	彳부 7	총획수 10	徒
1)	七	11	个 什 件	徒徒	1年
L	>		食부 0		
E	×	人人	今今食	食食	食

●無爲徒食(무위도식)≈하는 일 없이 놀고먹기만 함.

例이제는 무슨 일이든 닥치는 대로 해야지 무위도식할 수는 없다.

甲甲	문 문 門부 0	· 총획수 8	PE
1 1	117777	門門	
前	앞 전 刀(J)부 7		前
刖	"一个方方	前前	HU -
成	이룰 성 戈부 3		+
瓜	リアド万成	成成	5次。
士	저자 시 巾부 2	총획수 5	-
Il	、一广方	市	N/

●門前成市(문전성시)≈어떤 집에 찾아오는 사람이 많아 문 앞이 시장을 이루다시피 함. 例저 식당은 맛있다고 소문이 나서 점심때마다 문전성시를 이룬다.

百	일백 백	白부 1	총획수 6	五
日		了万万百	百	白
座	해로울 해		총획수 10	生
害	جائم ،	宁宁宝	害害	害
血		火(灬)부 8	10 1000 100 100	益
無	, ,	上 無 無	血無	無
益	더할 익	皿부 5	총획수 10	公
血	, ^,	0户户户	谷益	血

●百害無益(백해무익)≈해롭기만 하고 조금도 이로울 것이 없음.

例 담배가 사람 몸에 백해무익하다는 사실을 모르는 사람은 거의 없다.

4 >	아버지 부	父부 0	총획수 4	₹\$`	
人		八个分分		人	
僡	전할 전	人(亻)부 11	총획수 13	傳	
一一一	11	行何伸.		1分 1	
2	아들 자	子부 0	총획수 3	Z	9
1		7了子		7	
唐	전할 전	人(亻)부 11	총획수 13	唐	
一一一	11	何何伸	 	1奇	*

● 文傳子傳(부전자전)≈대대로 아버지가 아들에게 전함. 즉, 아들이 아버지를 닮았다는 말. 例 저 집 아버지와 아들은 생김새도 성격도 완전히 부전자전이야.

士	지아비 부	大부 1	총획수 4	4
大		ーニ夫夫		大
四日	부를 창	口부 8	총획수 11	四
日	h h	ו פם הם חם	門唱	(百)
温	지어미 부	女부 8	총획수 11	婦
文中	l h	好好好	妈婦	XTP
隨	따를 수	阜(阝)부 13	총획수 16	隨
135	1 k	旷 阵 阵	隋隨	13.6

● 夫唱婦隨(부창부수)≈남편이 주장하고 아내가 잘 따르는 것이 부부 사이의 도리라는 말. 例예전에는 부창부수를 미덕으로 여겨 아내의 순종을 강요했다.

不	아닐 불	一부 3	총획수 4	不
1	一ブイ不			
可	옳을 가	口부 2	총획수 5	ज
1		THE	可	
壮	겨룰 항	手(才)부 4	총획수 7	1-2-
17/6	- j	オギナ	扩抗	176
4	힘 력	カ부 0	총획수 2	4
		フカ		//

▼可抗力(불가항력)≈사람의 힘으로는 저항할 수 없는 힘.
 例요사이는 불가항력의 자연재해가 자주 발생한다.

TI	넉 사	口부 2	총획수 5	TI
V4	1 门门四四			
石	낯/얼굴 면	面부 0	총획수 9	Z.
IEI/	- +	广西面	而面	面
楚	초나라 초	木부 9	총획수 13	楚
疋	- +	才 本 林	梦楚	疋
歌	노래 가	欠부 10	총획수 14	可分
可人	- 5	可 哥 哥		可人

●四面楚歌(사면초가)≈사면이 모두 적에게 포위되어 고립된 상태를 이르는 말. 例아무리 사면초가라도 빠져나갈 구멍은 있는 법이야.

事	일 사] 부 7	총획수 8	事
7		百号耳	写事	す
15	반드시 필	心부 1	총획수 5	32
1	•	ソム必	必	126
怠	돌아갈 귀	止부 14	총획수 18	儲
正中	ſŕ	宫 宫 宫	起歸	正印
工	바를 정	止부 1	총획수 5	I
1	一丁F正正			上

● 事必歸正(사필귀정)≈모든 일은 반드시 바른 데로 돌아감. 例흥부와 놀부 이야기는 사필귀정의 좋은 예이다.

ベル	죽일 살	殳부 7	총획수 11	×A.
权	* * * 3	4 杂菜	"	7又
身	몸 신	身부 0	총획수 7	自
7	11	介户自.	自身	
成	이룰 성	戈부 3	총획수 7	+
瓜) ア ;	一万成成	成成	万义。
1-	어질 인	人(1)부 2	총획수 4	1-
1-	1	亻个仁		

● 殺身成仁(살신성인)≈자기 몸을 희생하여 착한 일을 함.

例논개는 숭고한 살신성인의 정신을 몸소 실천한 조선의 여성이다.

棄	변방 새		총획수 13	(主)
本	وشم ۱	一中宝	実塞	至
翁	늙은이 옹		총획수 10	翁
44	八公	学学	新翁	33
4	갈 지	J부 3	총획수 4	3
~	•	ン ラ之		
馬	말 마	馬부 0	총획수 10	馬
一问	1 7	戶戶馬	馬馬	心

●塞翁之馬(새옹지마)≈인생의 길흉화복은 변화가 많아서 예측하기 어렵다는 말. そ そ そ そ そ そ そ そ 例인간 만사 새옹지마라고 하지 않던가.

山山	비로소 시	女早 5	총획수 8	2,2
XD	l k	女女女	始始	XD
久久	마칠 종	糸부 5	총획수 11	終
乔汀	4 4	丝丝纹:	終終	1 T T T T T T T T T T T T T T T T T T T
	한 일	一부 0	총획수 1	
		-		
質	꿸 관	貝부 4	총획수 11	查
貝	L D	四世贯	 	具 .

●始終一貫(시종일관)≈처음부터 끝까지 한결같이 함. 例그 피의자는 시종일관 묵비권을 행사하였다.

漁	고기잡을 어	水(シ)부 11	총획수 14	漁
八六	<i>i i'</i>	沙洛洛	渔漁	(ボ
土	지아비 부	大부 1	총획수 4	1
大	- ニナ夫			(大)
4	갈 지	J부 3	총획수 4	3
_	•	ー ラ之		
411	이로울 리	刀(刂)부 5	총획수 7	<i>411</i>
11	1 =	千矛禾	和利	TU

漁父之利(어부지리)≈둘이 다투다 보면 엉뚱한 제삼자가 이익을 보게 됨을 이르는 말.
 例그 사람은 꿈도 꾸지 않았는데 어부지리로 감투를 썼다.

图	누울 와	臣부 2	총획수 8	卧
四人	7 3	3 3 E	即 臥	四人
並	섶나무 신	艸(++) 부 13	총획수 17	対
薪	-4 -4-	***	新	薪
嘗	맛볼 상	口부 11	총획수 14	(音)
百	1 11	此 尚 世 。	常嘗	嘗
膽	쓸개 담	肉(月)부 13	총획수 17	膽
几后	刀月	护 脏腑	膽膽	八 店

● 臥薪嘗騰(와신상담)≈불편한 섶에 몸을 눕히고 쓰디쓴 쓸개를 맛본다는 뜻으로, 마음먹은 일을 이루기 위하여 온갖 괴로움을 무릅씀을 이름.

賦	도적 적 月부 6		陆击
只以	11月月月月		XIX .
F	돌이킬 반 又부 2		15
八	~厂万反		
荷	델 하 艸(++) 부 7		荷
10	* サナナ 行	荷荷	19
杜	지팡이 장 木부 3	총획수 7	}
八人	- + + + + >	け杖	17

● 賊反荷杖(적반하장)≈도둑이 도리어 매를 든다는 뜻으로, 잘못한 사람이 아무 잘못도 없는 사람을 나무람. 例적반하장도 유분수지, 그게 말이 돼?

事	구를 전	車부 11	총획수 18	毒
特	- 7	豆車 輔	轉轉	干升
一口	재앙 화	示부 9	총획수 14	一 一
小问	二十市	和和和	祸禍	小问
爲	할 위	爪(灬)부 8	총획수 12	
杨	- 4	广 戶 爲	爲爲	太 均
和	복 복	示부 9	총획수 14	ゼ
小田	= Ť	乖乖	福福	小田

●轉禍爲福(전화위복)≈재앙이 바뀌어 오히려 좋은 일이 생김.

例실패를 전화위복의 기회로 삼아 열심히 노력하면 성공할 수 있다.

胡	아침 조	月부 8	총획수 12	占FI
扣	+ 古	市卓 朝三	朝朝	千 八
=	석 삼	一 부 2	총획수 3	
-		-==		
暮	저물 모	日부 11	총획수 15	首
存	4 42	节节莫	幕暮	暮
TO	넉 사	口부 2	총획수 5	VV
4	١	ा व्याप	四	

●朝三暮四(조삼모사)≈간사한 꾀로 남을 속여 농락함을 이르는 말. ▲바나나를 아침에 3개, 저녁에 4개 준다고 하자 불평하던 원숭이가 아침에 4개, 저녁에 3개 준다고 하자 좋아했다고 함.

1	일천 천	十부 1	총획수 3	3
十		一一千		
載	실을 재	車부 6	총획수 13	載
蚁	+ ±	吉 章 載:	載載	单义 .
	한 일	一부 O	총획수 1	
		_		
遇	만날 우	走(辶)부 9	총획수 13	3里
THY.	D B	月 用 禺 语	禺遇	312

●千載一遇(천재일우)≈좀처럼 만나기 어려운 좋은 기회. 例천재일우의 기회를 놓쳐 버리다니, 참으로 안타깝다.

sh	다를 타	人(1)부 3	총획수 5	(1)
75	1	1 10 11	他	74
	메 산	山부 0	총획수 3	
Ш		1 止山		144
4	갈 지	J부 3	총획수 4	
~	•	・・・・・・・		
厂	돌 석	石부 0	총획수 5	万
1	_	アス不	石	口

●他山之石(타산지석)≈다른 곳의 하찮은 돌이라도 옥돌을 가는 데 소용이 된다는 뜻으로, 하찮은 남의 언행일지라도 자신을 수양하는 데 도움이 됨을 이름.

出	다 함	口부·6	총획수 9	4:
风	アデ	厂厂成	咸咸	// // // // // // // // // // // // //
皗	일 ::	臼부 9	총획수 16	(記)
典	1	自自由	典典	***
差	어긋날 차	工부 7	총획수 10	差
左	고 고	* * *	差差	左
伟	하여금 사	人(1)부 6	총획수 8	油
汉	11	个个石	使使	7. 人

● 咸興差使(함흥차사)≈심부름을 가서 돌아오지 않거나 아무 소식이 없음을 이르는 말. 例점심때 온다더니 아직도 함흥차사니, 무슨 일인가 생긴 게 틀림없어. 교육부 한문 교육용 기초한자 1800字

「コ	가	家沿水	佳	街州水	可 器을 가	歌	加 더할 가	價	假对外	架시링가	明 겨를/悟 가	각	各 각각 각	角豐平	脚叶	閣 집/누각 각
却 물리칠 각	覺 깨달을 각	刻 州辺/모질 각	간	구 방패 간	間外のひ	看	푸 []	肝간간	幹	簡 간략할/대쪽 간	女 女 女 ひ ひ	彩 간절할 간	갈	冯목마를갈	감	甘
减量計	感出	敢和(治) 沿	監	企 八울/볼 감	갑	무 갑옷/첫째천간 갑	강	江	序 내릴 강/항복할 항	講 劉/강론할 강	强 강할 강	康 편안할 강	剛 군설 강	鋼 강철 강	綱 時리 강	개
改	皆 ^{日개}	個世洲	開貿州	介 길개	能	概叫州州	盖 덮을 개	객	客	갱	更叫湖湖湖	거	去	巨型对	居业对	車台間別が
學目刊	距 상거할/떨어질 거	护	據 근거/의거할 거	건	建州省社	乾 하늘/마를 건	件 _{물건} 건	健社	걸	傑 뛰어날/호걸 걸	검	儉 Adeb 2	劍	檢 AN 2 2	게	憩利
격	格	擊	激	견	犬	見	堅 문을 견	肩 어깨 견	絹비단견	建出过	결	決 결정할 결	結映을결	潔 깨끗할 결	缺	겸
兼 검할 검	謙 경손할 경	경	京村置沒	景 ^{별/경치} 경	輕 가벼울 경	經 글/지날 경	庚豐沒	耕	敬 공경할 경	乾馬 当当 さ	慶 경사 경	競 다툴 경	竟哈州湖	境 지경 경	鏡对景경	頃이랑/잠깐 경
傾 기울 경	硬 2을 경	활 깨우칠 경	徑 지름길 경	炉 ^斑	계	癸	季계절계	界 지경계	計	溪 시내 계	鶏	系 이어맬/이을 계	係四月	戒沒相監相	械刀게게	糸錢 이을 계
契 맺을/계약계	桂鸡叶用	啓 ^{열계}	가함 성돌 계	고	古	故	占 군을 고	苦	考 생각할 고	高温品	告卫聖卫	枯叶ョ	姑如如	庫	孤 외로울 고	鼓
稿	顧いいます。	곡	谷晋	山山山山山	穀叫	哭	곤	太 관할 관	坤	골	骨買	공	工 장인 공	功录	空	共 한가지 공
<u> </u>	孔 구멍 공	供이바지할공	恭 Rental B	攻	八 두려울 공	貢	과	果	課 과정/공부할과	科과목과	過 지날과	戈	오이 과	誇 자랑할 과	寡 49/홀에과	곽
宇 》 외성/둘레 곽	관	官時色	觀	扇 관계할 관	館	管 대8/주관화관	貫型型	慣 의숙할 관	冠	寬 日本日報 관	광	光	廣島曾	鑛	괘	掛
괴	塊	鬼	怪 기이할 괴	壞	교	交 M型 교	校	橋叫四	教 가르칠 교	郊	較 전줄/비교 교	ブラ 공교할/교묘할 교	橋毗鉛品	구	九	입구
求 マップマ	救 구원할 マ	完 연구數/궁구할구	久 ^{오랠 구}	句录了	舊司子	具改造子	俱	교 구분할/지경구	馬平	區烏 갈매기 구	苟 진실로/구차할 구	拘配量子	丘 언덕 구	懼 두려울 구	銀剂料剂	構
球 공/옥경 구	狗州平	국	國 나라 국	菊母母	局型司	균	君	郡	軍 군사 군	群	굴	屈	귱	号章	宫집录	第 다할/궁할 궁
권	卷档	權 권세 권	勸	券 문서 권	拳 주먹 권	궐	厥	귀	貴刊	歸 돌아갈 귀	鬼刊刊	규	마 부르짖을 규	規問	聖 안방 규	균
均亞是	菌	극	極	克이길국	劇 Abb/연극극	근	近 가까울 근	勤	根型品	斤 5개/2/날 2	僅	謹 삼갈 근	금	金 의급/성김	今 이제 금	禁品曾
錦	禽 날짐승/새 금	琴 거문고 금	급	及四溢급	給音	急	級	Ю	肯到司	7	己	記 기록할 기	起则则	其	期 기약할 기	基目刀
氣 기운 기	技 재주 기	幾四川	旣	紀期別	记 两星 기	旗 7//2世 71	欺 속일 기	奇 어찌/기특할기	騎 말탈기	寄	<u>豈</u>	棄	新盟刀	企 ^{羽할/바랄} 기	畿 경기기	飢 주릴기
器 그릇 기	機 5/때 기	긴	緊 긴할 긴	길	古							,				
L	나	那	낙	諾	난	暖	難	남	南出	男	납	納들일납	낭	娘 邓邓/아가씨 당	내	内안내
73 이에 내	奈州州	耐 견딜 내	녀	女相目	년	年前日	념	念 생각 념	丏0	学 편안 년	노	奴以は当上	奴	努	용	農

農	뇌	月 份 뇌수/골 뇌	시생 번뇌할 되	능	能	니	泥									7.
口	다	多 많을 다	茶 차 다/차	단	丹景量단	但即即	單 章 단 용 노 임 금 선	短歌을단	端 끝/바를 단	되 아침 단	段	擅	檀野岬田	断る。	專 등글 단	달
達馬亞亞亞	담	談	淡野鱼	潭	擔	답	答明日	番 E B	路點	당	堂	함마땅할당	唐당나라당	糖	黨	대
大型明	代明신할대	待刀다릴대	對明如	带田田	臺 대/집 대	貸買品	隊 무리 대	덕	德	도	刀 _칼 도	到이를도	度間知	道	島	徒門領
都	昌口引车	倒岩어질도	挑	桃	跳	逃 Engo E	渡	陶	途	稻	道 인도할 도	盗	독	讀	獨	毒
督	篤 도타울 독	돈	豚瑚科區	敦	돌	突	동	同 한가지 동	沪 골동/밝을통	重	久 겨울 동	東景景	動 음직일 통	銅	桐岛	凍
두	가 말투	로 콩/제기 두	頭門門	둔	鈍	득	得	등	等品	登里	燈馬馬					
근	라	羅 對別/그물라	락	落質어질락	樂	洛 물이름 락	給 이을/얽을 락	란	화	ही अत्रति है से	蘭	根比让社	爆製量	람	覧	藍平計
艦增加	랑	浪	郎 사내 랑	朝	廊 행랑/사랑채 랑	래	來	랭	冷	략	略 간략할 략	掠	량	良어질량	丙	물 헤아릴 량
涼 서늘할 량	梁	糧	宗 살펴알/믿을 량	려	旅	麗邓	慮 생각할 려	屬加 南台 려	력	力	歷刊	曆湖母母	련	連	練의회련	क्र
憐	耳幹 연이을 련	그리웨함/사모합련	蓮 연꽃 런	렬	夕] 벌일/줄 렬	烈叫是曹	욌 찢어질 렬	劣 吳할 렬	렴	廉 청렴할 렴	령	수 하여급 령	領	鎖과제형	零 图 图 图 图 图 图 图 图 图 图 图 图 图 图 图 图 图 图 图	霊
례	例법식례	禮	로	路	路。哈哈里	老	勞	爐	록	綠	禄	録	鹿州台昌	론	論と並を	롱
弄鸟景敦喜	뢰	雷	賴 의뢰할 뢰	료	料 헤아릴 료	7 마칠 료	룡	龍譽	루	屢	樓中	累	淚	漏	류	柳
땀 머무를 류	流	類品品	륙	六	陸電	륜	倫	輪 바퀴/돌륜	률	律問為量	栗	李	륭	隆 验/始重	릉	陵 언덕 릉
리	里	理	利이로율리	梨	李 29:/성리	吏	離時日	裏	履點引	린		림	林台景昌	院 임할림	립	立
П	마	馬	麻	磨	막	莫	황막막	漢論學	만	萬	晚	滿	慢对만할만	漫	蠻 오랑캐 만	말
末	망	는 망할 망	化	는 이을 망	望	茫か与シャ	妄 망녕될 망	图 없을 망	매	每叫%叫	買业	賣	妹	梅叫亞叫	埋器叫	媒
맥	麥	脈 줄기 맥	맹	孟	猛小小量明	明明明	盲	면	免 면할 면	勉 함을 면	面 낯/얼굴 면	眠 잠잘 면	綿	멸	成 멸할/꺼질 멸	명
名이름명	命 돢 명	計을명	鳴	銘	冥 어두울 명	모	母 이미모	毛	幕程	某叶品	謀	模點短點	矛	貌	募	慕鸡奶
목	木	巨世界	牧 실/기를 목	沐	睦	몰	沒	묭	夢	蒙 어릴/공고 몽	묘	되고 토끼/무성할 묘	妙	苗 见/平 显	朝	基品品
무	戊 천간무	茂 무성할 무	武 호반/군사무	務前当中	無	舞	貿 무역할 무	霧	묵	墨	默	문	문문	B 물을 문	周	文
물	勿	物景社量		米	未的是同	味	美	尾	迷미흑할미	微型即	眉	민	民 백성 민	敏	代 男 민망할 민	밀
答 빽빽할/몰래 밀	蜜					e e										
日	박	泊叶号/배댈박	拍	迫	朴성박	博	薄岛	반	反 돌이킬 반	飯	半世世	般 일반/가지 반	盤 4世/碳世世	班世世	<u>返</u> 돌이킬 반	叛 배반할 반

발	發型點	拔 當分豐 当	发 时間 발	방	方	房	防	放	訪	芳	傍温的	妨	依 본플/모방할 방	邦	배	拜
杯	倍。	培	한 군 짝/나눌 배	# 밀칠/물리칠 배	事品明	背点明	백	白	百 일백 백	伯	相等	번	番 차례 번	煩 번거로울 번	於 번성할 번	飜 번역할 번
벌	伐	野割り	범	几 무릇 범	犯	範問	沢鼠을범	법	法間	벽	壁	碧	변	終 변할 변	辩 말씀 변	辨 분별할 변
邊外世	별	別 다를/나눌 별	병	丙出貿	病	兵	호호 나란히 병	屏閉	보	保지킬보	步 ^{걸음} 보	報 알릴/갚을 보	普島里	譜 즉보/적을 보	補 기울 보	實
복	福	伏	服	復鄉鄉	腹	複音	<u></u> 점 복	본	本	봉	奉	逢	峯 봉우리 봉	蜂	封	鳳州县
부	夫 지아비 부	扶	父 아버지/아비 부	富井科草	部間早	婦門別別	否 아닐 부	浮	付置量	符中京中	附	府 마을/관청 부	腐 썩을/낡을 부	負 질/패할 부	副	海 문서 부
唐	赴	其武 구실/매길 부	북	出り指数が出	분	分比是	紛	粉水是	奔	墳	憤	奮	불	不 아닐 불 /부	佛	井 아닐 불
拂	붕	月月	崩 무너질 붕	비	比	非叶则	悲	飛	鼻型	備	批	卑 毕 비	婢 여자종 비	碌	妃왕비비	肥 살찔비
秘	費	빈	貧 가난할 빈	賓 色出 巴	頻料	빙	氷	聘								
入	사	뜨 덕사	巴	士 선비/군사 사	仕점실사	寺	使的品牌品	史사기사	舍温水	射	謝	하스승사	死る。か	私外是多外	絲	思る。
事	티 말을 사	記 말/글 사	蛇	捨	邪 간사할 사	易量外	斜即以外	詐	社四日	沙	1以	査 조사할 사	寫間以外	辭 말씀 사	斯	祀
삭	削票分	朔	산	메산	產 낳을 산	散音か	算例处	西安 실산	살	殺劉強和	삼	<u> </u>	森台	상	上	尚
常	賞なる	商 장사 상	相对是公	和村村	想がなる	傷	喪일을상	嘗 맛볼/일찍 상	製物や	詳 자세할 상	祥	床	象 코끼리 상	像 모양 상	桑 뽕나무 상	狀勢級級
償	새	塞豐咖啡	색	色	索类學學是母	생	生	서	西 서녘 서	序科例从	書	暑时量村	敍	徐 ^{천천히} 서	庶 무리/여러 서	就 BH堂 H
품 관청/마을 서	緒실마리서	석	石	夕 저녁 석	普例如	借的型件	席 자리 석	析	釋	선	先	仙 신선 선	線音位	鮮 교율 선	善 ^{착할 선}	船
選 가릴 선	自附置也	旋至位	禪	설	雪	說	등	舌	섭	涉	성	姓성성	性성景성	成的量성	城재/성성	誠对的
盛める	省处型的过程	星	<u></u> 보	聲 소리성	세	반인간/세상세	洗	税세금세	和沙量机	勢物相相	歲	소	기 、 작을 소	少 적을 소	所	消 ^{사라질 소}
素 본디/흴 소	笑	召中量소	日召 計을 소	蘇 되살아날 소	騒 時至 소	燒譽金	訴	掃	疎	疏	속	俗景。	速	續이율속	東	栗
屬量量	손	孫 손자 손	損	송	松如外	送出。	公頁 기릴/칭송할 송	訟 송사할 송	誦	쇄	吊 列 인쇄할/쓸 쇄	鎖	쇠	衰	수	水
手	受世命	授音中	首四日午	守 지킬 수	收刊至中	誰	須 哈지기수	雖	愁 라	樹中中	壽	數個全	修 닦을/고칠 수	秀 빼어날 수	囚 가둘 수	需型學
帥 장수 수	殊 다를 수	隨 따를 수	輸出對个	獸 짐승수	睡	遂 드디어/이룰수	숙	叔 아재비숙	淑	宿	孰	熟	肅 엄숙할 숙	순	順 仓童 仓	純
旬	殉 따라 全量 순	盾的社会	循音会	唇	瞬 눈깜짝발/순간 순	注(((돌/순행할 순	술	戌	述 필/지을 술	術 재주 술	숭	崇譽等	습	33 의할 습	拾發網	濕
製品質量	승	乘	承的金台	勝の温台	升日台	昇 으를 승	僧录台	시	市 저자 시	京 ^{보일 시}	是	時叫小	詩 시/글 시	視	施制量机	試시형시
始	矢	侍 Ryl	식	食 밥/먹을 식	式	植台岛山	識 알4/기록할지	包含	静	신	身界也	申 필/납(원숭이) 신	神	분	信则是也	辛 ^{매울 신}

新州신	伸	晨棚也	慎 삼갈 신	실	失	室四/沙실	實質學學	심	小 公 마음 심	甚 Ab A	深显显	尋	審	십	<u>+</u> 열십	쌍
雙 쌍/두 쌍	М	氏 성/각시 씨														
0	OF	兒	我 나/우리 아	거	芽	雅 맑을 아	판 버금 아) 언덕 아	餓	악	要 \$\frac{1}{2} \frac{1}{2} \f	岳	안	安 편안 안	案 책상 안	顏 낯/얼굴 안
眼	岸 원덕 안	雅 기러기 안	알	海 ^劉	암	暗 어두울 암	嚴 바위 암	압	壓 누를/억누를 압	앙	仰 우러를 앙	央 가운데 앙	殃	OH	爱 사랑 OH	哀
涯 물가 애	액	厄 액/재앙 액	額이마/수량액	OF	선 어조사 야	夜	野	耶 어조사 야	약	弱 약할 약	岩尘을 약/반야 야	約	藥	양	羊。。。。	洋
養 기를 양	揚	陽豐等	讓 사양할 양	壤	樣	楊時時	어	魚 물고기 어	漁	於內外的學學	語學的	御 어거할/거느릴 어	억	億	憶 생각할 역	护 누를 억
언	말씀 언	馬 어째/어조사 언	엄	嚴엄할엄	업	業別日	여	余山田	餘出品	如 같을 여	汝日日日	與 日基/줄 內	子 나/줄 여	與 수레 여	역	亦
罗明维则	逆 거스를 역	譯	驛	役	疫 전염병 역	域对海绵	연	然	煙	6 가 간 연	明明明	延	大然 탈/불사를 연	拡 제비 연	가다 물따라갈/따를 연	鉛
安社的	軟 연할 연	演習	緣	열	執 더울 열	虎	염	炎 ^{불꽃} 염	染器質	強 公금 염	엽	葉兒母	ල	永日日日	英	迎 맞을 영
祭영화영	泳 헤엄칠 명	詠	答 경영 영	<i>통</i> 그림자 영	映 비칠 영	예	藝 재주 예	豫	譽 71월/명예 예	鋭	오	五叶	吾	悟 깨달을 오	午	誤 그르칠 오
鳥	污日母皇皇	鳴	娱至	梧级和	傲거만할요	옥	玉 구슬옥	屋图等	獄	온	温平兴堂名	용	新 計은이 8	와	瓦기와와	队 누울 와
완	完	緩上星완	왈	日 가로/말할 왈	왕	<u>王</u> 임금 왕	往至智	외	外 바깥 외	畏 두려워할 외	요	要	腰	搖	遙	謠
욕	欲如學	浴목욕할욕	欲 ^{9심} ⁹	辱	용	用台界	勇 날랠용	容質量	庸明朝日	우	于	宇집우	右	4	友	雨
夏	又	尤号	遇	33 짓우	郵 우편 우	思 어리석을 우	偶 學/허수아비 우	優新的量中	안	云 이를 운	实	運	朝皇	99	雄	원
元	原언덕원	願 원할 원	读图	遠 동산 원	% 원망할 원	등급 원	<u>月</u> 인원 원	源 근원 원	接路路	院司원	월	月日월	越岩量	위	位	危 위태할 위
爲	偉習明	威위위	胃點別	謂	圍	線網	衛지킬위	建	委	慰	為	유	바마아을유	油川県市	西金元号分配	有
稻	唯	遊	柔	遺出別島品	幼	必 그윽할 유	惟	維明品	乳	儒	裕 넉넉할 유	誘劉行戰分	愈出。	攸 四 四	육	内卫月
育川量母	윤	是 金달 윤	理 岩》/是백화 &	은	以 은혜 은	銀。	隱	에	乙 새을	음	音如品	吟	飲品	陰品	淫 음란할 음	읍
巴亞島	泣	00	應	의	衣 🕺 의	依 의지할 의	義。	議	矣	의원 의	意	宜	儀 75/법의	疑의	0	<u>-</u> 두이
真	以州の	P	耳引引	而 말이을 이	異	移	夷	익	益 더할 익	발개 익	인	人 사람 인	号] 끌인	仁 어질 인	因	忍 참을 인
那 알 인	寅 동楊/범인	护 도장 인	刀 칼날 인	姻	일	<u></u> 한 일	日世皇	壹	逸 편안할 일	임	壬 천간/북방임	任聖일임	賃 품산임	입	<u> </u>	
ス	자	子아들자	字	白点	者	<i>क्र</i>	사랑/어머니 자	玄玄 검을/이 자	雌	紫 자즛빛 자	資料器和	姿界學	次数哈呢和	東] 찌를 자/척	작	作 지을 작
昨 어제 작	西 与	爵時至	잔	殘 남을 잔	잠	潜	누에 잠	暫 잠깐 잠	잡	雜料	장	.	章司장	場中はな	將장수장	壯 장할장
丈 어른 장	張 베풀 장	帳 장막 장	莊 씩씩할 장	裝	獎 장려할 장	培	葬	粧	掌	藏	臟 오장 장	障 막힐 장	腸 ^{참자 장}	재	才 재주 재	材 재목 재

財和財産が	在	栽品品和	再	哉	火 재앙 재	裁	載	쟁	争叶显现	저	著	貯製品	低計量对	底	抵막을저	적
的과녁적	赤	適 맞을/마침 적	敵	留 即리적	活 물방을 적	摘	寂 고요할 적	籍 문서 적	賊	」 발자취 적	蹟 자취 적	積紫을적	續 길쌈/공 적	전	出せる	소 온전 전
典	前	展習전	戦	電	錢	傳 전할 전	專 ^{오로지 전}	轉	절	即日至	絶張量	七刀 끊을 절(온통 체	折 꺾을 절	점	店	<u>남</u> 점칠/점령할 점
點	漸 점점 점	접	接 이을/접할 접	蝶山田	정	고무래/장정 정	丁頁 정수리 정	停 四무를 정	井 ^{우물 정}	正 바를 정	政 정사 정	定 정 対 対 対 対	<u> </u> 본을 정	精 정할/세밀할 정	情	靜 고요한 정
淨 깨끗할 정	庭	亭 정자 정	바로잡을 정	廷 조정 정	程型정	征	整 PART NATED SO	제	弟 아우 제	第 ^{차례 제}	祭 제사 제	帝日祖	題제목제	除日和	諸	製 지을 제
提型제	堤	朱门 마를/절제할제	際 즈음/가 제	齊 가지런할 제	濟 건널/건질 제	조	兆 조점/억조 조	무이를/아침조	造るる	鳥州至	調	朝	助至量至	非 할아버지 조	弔	燥叶
操 ^{잡을 조}	照 비칠조	條 가지 조	潮 조수/밀물 조	租型	組型至	족	足业率	族四周至	존	存则是图	尊 ※ ※ ※	졸	卒 마칠/군사 졸	批果計画	종	宗마루/종교종
種叫	鍾	終 마칠 종	從至	縱 세로 종	좌	左	坐 ^{앉을 좌}	佐路좌	<u>座</u> 자리 좌	죄	罪	주	主 주인 주	注	住	朱 計을 주
宙	走	酒	書	舟	周	株工学系	州 고을 주)州 물가 주	柱기등주	죽	竹	준	進 준할/법 준	俊	遵	중
中 가운데 중	重 무거울/거듭 중	杂号	仲	즉	的	증	曾 일찍 증	增时等	證	僧明显高	贈音	症 중세 중	蒸型高	지	무 다만 지	支 지탱할 지
枝	止 ^{그칠 지}	之 갈/어조사 지	知	地	指 가리킬 지	志	至 이를 지	紙 종이 지	持 가질 N	池	誌 기록할 지	智 지혜/슬기 지	遲 더딜/늦을 지	직	直平量平	職 직분/벼슬 직
織型马	진	辰 별진/때신	真	進	書いいます。	振	鎭 진압할 진	陣 진칠 진	陳 베풀/묵을 진	珍	질	質 바탕 질	秋 차례 질	疾貿易	姪	집
集	執 잡을 집	징	後	懲 る계할 る												
ネ	차	且 또/구차할 차	次时計	此	借期別期本	差例恐惧却	착	着	錯	捉	찬	りなるか	消 기릴 찬	찰	祭	참
*************************************	慘 참흑할 참	斯	창	무 창성할 창	唱り	窓教教	倉 창고/곳집 창	創 비롯할 창	蒼青む	滄 콘바다 창	暢 화창할 창	채	菜叶素和	採型並	彩 채색 채	債則和
책	青	册	策	처	妻	處	樓	척	尺水為	斥 물리칠 척	拓質對學學	成 친척/겨레 척	천	千 일천 천	天) 내 천
泉档천	·浅 ^{약을 천}	賤 천할 천	戊 밟을 천	遷 옮길 천	薦 천거할 천	철	鐵	哲	徹 통한 철	첨	尖 斑족할 첨	添 ^{더할 참}	첩	妾	청	青平量청
清	晴	請	聽	廳 관청 청	체	骨豊	替問證제	초	初	草	招	肖 닮을/같을 초	超	抄	礎 주축을 초	촉
促 재촉할촉	燭	觸點	촌	<u></u> 하디촌	村中岭南	·KO	銃	悠春	聪 귀밝을 총	최	最 가장 최	催 재촉할 최	추	秋水	追呼養	推
抽	西鬼 추할/더러울 추	축	丑	视	畜 짐승/기를 축	苦點	築을축	逐	縮	춘	春	출	出	충	充料是劳	忠
虫虫虫 對別 충	衝 网络	취	取 가질 취	吹	就	臭	醉 취할 취	趣	측	側	測 헤아릴 측	K O	層意	치	治	致 이를 치
岛向为	值	置量剂	투 부끄러울 치	稚	칙	貝リ 법칙 칙/곧 즉	친	親 ^{친할 친}	칠	는 일곱 칠	漆 系/검을 칠	침	針	侵	浸 RZJ/젖을 침	寢
沈	枕間州침	칭	稱 일컬을 칭													
7	쾌	快														

E	타	他日	打	安 온당할 타	隆	탁	海	托聖宣軒	灌火量	琢	탄	炭魚	歎	彈	탈	脱
李	탐	探	食野野	탑	塔	탕	湯島	EH	太	泰 ョ/편안할 태	总列으를 태	殆 거의/위태할 타	態	택	宅 집 택/댁	澤
擇카릴택	토	土	吐	更	計 칠/찾을 토	통	通	統 거느릴 통	痛。	퇴	退置对至国	투	投口至原	透外型車	闘 싸움투	특
特																
<u>II</u>	파	破州正昌町	波	派 ^{갈래} 파	播	能	煩邓	판	判 판단할 판	板	販	版	팔	八 여덟 팔	叫	月 조개 패
敗	편	片 조각 편	便豐豐等公子港	篇	編	遍	평	꾸 평평할 평	評 평활 평	폐	界	肺	廢 剛並/버릴 폐	科	族 답을/가릴 폐	\$ \$ \$ \$ \$ \$ \$ \$ \$ \$ \$ \$ \$ \$ \$ \$ \$ \$ \$
포	布即到却是	抱	包	胞 세포/태포	飽 배부를 포	浦州沿州	捕	폭	暴 州登新四至	爆點日至	幅 폭/년비폭	丑	表型型	票景涯五五	標頭班	漂明日
품	B 품질 품	풍	風	楓 (단풍(나무) 풍	豊	叫	皮水母町	彼	疲 피곤할 피	被 ^{입을/당할 피}	避 피할 피	필	火 반드시 필	匹	筆	畢 마칠 필
ठं	하	아래 하	夏哨哥市	貨动動動	何	河景하	荷 四/연 하	학	學배울학	鶴	한	果 한가할 한	寒	恨 한(원망) 한	序艮 한할/막을 한	韓州教
漢的於的	早水量	汗	할	割	함	成日曾	含时音音	肾白	합	合動動	항	恒항沙항	苍 거리 항	港	項	抗增物質
航哨	해	害	海	亥 돼지 해	解音前	奚 어찌 해	詩 갖출/마땅 해	핵	核叫叫	행	行 다닐행/항렬항	幸	향	向	香	鄉川温향
磐 울릴 향	字号	허	虚则的	許 허락할 허	헌	軒집헌	惠問	獻 드릴 헌	험	險	緑川南南	혁	革 가죽/고칠 혁	현	現山타날현	賢
玄 검을 현	弦시위현	絃 ^{줄 현}	부 주 고을 현	턌 매달 현	나타낼 현	혈	血可賣	六 구멍/굴 혈	츕	協 화할 협	कै शबेंग्रे. भित्रवें	형	兄	刑	形 모양형	宇형통합
坐 한딧불 형	혜	惠	慧白月星前	分 어조사 혜	호	문/집호	ヂ	呼	好	虎	號이름호	湖	互对是	胡 되/오랑케호	浩島章	亳时草
豪克亞克	護宝	흑	或	或 미흑할 혹	혼	婚空空草	混料	昏 어두울 혼	建	isla	次 갑자기/문득 홀	100	紅	洪温泉	弘書	鴻
화	火	化图화	花	貨程動	和화할화	話點	畫唱到過	華則計	禾田朝	禍 재앙화	확	確定章	穫	擴	환	歡
走 근심 환	丸	換即置熟	環型車	還 돌아올 환	활	活些擊	황	黄	皇	रि ४ङ्ग/नेष्ट्रम ङ	光	회	<u>미</u> 돌아올 회	會	灰湖회	俊
懷語	행	獲	劃	힣	横水泉	효	孝	效 본받을 효	曉	-10-	後日中	厚品等	侯 平/임금후	候 71年77日曜章	喉	훈
등 기	훼	野型劑	휘	揮	輝則計	히	休	携。沿京	।	凶 ^{흥할} 흥	胸沿台	-io	黑沿을흑	1001	吸引音	-1010
即到20分岁高	<u>i0</u>	希바랄희	吉川豊희	稀	戲 놀이/희롱할 희	電	配							2		2

교육부에서 2000년 12월에 공표한 한문 교육용 기초 한자는 중학교용 900자, 고등학교용 900자, 총 1800자입니다.

21세기 지식·정보 사회에 기반한 동북아의 새로운 문화권 형성과 언어 환경의 변화에 능동적으로 대처하고, 한자·한문 교육에 내실을 기하며, 새로운 교육적 전망을 확립하기 위함이 그 목적이지요.

약자(略字) · 속자(俗字)

価 價값가 假 거짓 가 仮 覺 깨달을 각 覚 強 强 강할 강 举 擧들거 拠 據 근거 거 儉 검소할 검 倹 檢 검사함 검 検 軽 輕 가벼울 경 経 經지날/글 경 鶏 鷄닭계 継 繼 이을 계 穀 穀 곡식 곡 觀복관 観 關 관계할 관 関 廣 넓을 광 压 鑛 쇳돌 광 鉱 敎 가르칠교 教 IE 舊예구 區구분할/지경구 又 国 國 나라 국 權 권세 권 権 勧 勸 권할 권 歸 돌아갈 귀 帰 気. 氣 기운 기 器 器 그릇 기

單音단 単團 芳글단 団 斷 끊을 단 断 擔 멜 담 担

当 當 마땅할 당 黨 무리 당 党 對 대할 대 対 带 帶미대 徳 德덕덕 义 圖 그림 도 読 讀 읽을 독 独 獨 혹로 독 灯 燈등등

楽 樂 즐거울 락 亂 어지러울란 乱 覧 覽 볼 람 来 來 올 래 画 兩두량 歷 지낼 력 歴 練 練 익힐 련 礼 禮 예도 례 労 勞 일할 로 緑 綠 푸를 록 録 錄 기록 록 童 龍용룡

萬일만만 万滿살만 滿 每 冊양매 每 売

m

 發 里 발 発

 髮 터릭 발 髮

 拜 절 배 拝

 變 변 할 변

 邊 가 변
 辺

 寶 보배보
 宝

 憤 분할 분
 憤

 佛 부처 불
 仏

舎 舍집사 糸 絲 실사 社 社 모일 사 写 寫 베낄사 辞 辭 말씀 사 殺 殺 죽일 살 状 狀 형상 상 声 聲 소리 성 続 續 이을 속 屬 붙일 속 属 収 收 거둘 수 数 數셈수 肅 肅 엄숙할 숙 視 볼시 視 神 귀신 신 神 実 實 옄매실 O

児 兒 아이 아 悪 惡 악할 악 圧 壓 누를 압 薬 藥 약약 樣 모양 양 様 厳 嚴 엄할 엄 与 與더불/줄 여 栄 榮 영화 영 営 營 경영 영 芸 藝 재주 예 予 豫미리예 温 溫 따뜻할 온

謠 노래 요

謡

 園 5 3 2 日
 円 為

 鶏 할 위
 為

 園 에워쌀 위
 囲

 隱 숨을 은
 底

 應 응할 응
 応

 監 의원 의
 益

 益 더할 익
 益

ス 者 者 놈자 残 殘 남을 잔 雑 雜 섞일 잡 将 將 장수 장 壮 壯 장할 장 装 裝 꾸밀 장 奨 奬 장려할 장 争 爭 다툼 쟁 戦 戰 싸울 전 錢돈전 銭 伝 傳 전할 전 轉 구를 전 転 車 專 오로지 전 節 節 마디절 点 點 점점 静 靜 고요함 정 済 濟 건널 제 祖 할아버지조 祖 条 條 가지 조 従 從 좇을 종 昼 書 낮주 增 增 더할 증 證 증거 증 証 真 眞 참 진 盡 다할 진 尽

讚기릴찬 讃

参 參 참여할 참 册 책 책 冊 処 處곳처 鉄 鐵 쇠 철 青 靑 푸름 청 清 淸 맑을 청 請 請 청할 청 聴 聽 들을 청 庁 廳 관청 청 体 體 몸체 総 總다총 中 蟲 벌레 충 層 層층층 ょ 齒이치 寝 寢 잘침 稱 일컬을 칭 称

世 弾 탄알 탄 弾 擇 가릴 택 択 鬪 싸움 투 **闘**

ठे 学 學 배울 학 海 海 바다 해 鄉 鄕 시골 향 虚 虛빌허 険 險 험할 험 験 驗 시험 험 顕 顯 나타낼 현 恵 惠 은혜 혜 号 號 이름 호 画 畵 그림 화 歓 歡 기쁠 환 黄 黃 누를 황 会 會 모임 회

黑

黑 검을 흑

한 글자가 두 가지 이상의 음훈을 가진

일자다음자

(一字多音字)

- (사일 강 昇降(승강) 항복할 항 降伏(항복)
- す
 では、

 す
 単生(344)

 よ
 ご

 よ
 り

 ま
 で

 ま
 で

 ま
 で

 ま
 で

 ま
 で

 ま
 で

 ま
 で

 ま
 で

 ま
 で

 ま
 で

 ま
 で

 ま
 で

 ま
 で

 ま
 で

 ま
 で

 ま
 で

 ま
 で

 ま
 で

 ま
 で

 ま
 で

 ま
 で

 ま
 で

 ま
 で

 ま
 で

 ま
 で

 ま
 で

 ま
 で

 ま
 で

 ま
 で

 ま
 で

 ま
 で

 ま
 で

 ま
 で

 ま
 で

 ま
 で

 ま
 で

 ま
 で

 ま
 で

 ま
 で

 ま
 で

 ま
 で
- 中
 수레 거 自轉車(자전거)

 中
 수레/차 차 汽車(기차)
- 볼 견見學(견학)보올 현謁見(알현)
- 설 금 金币(금석) 성 김 金氏(김씨)
- 안 내 内外(내외) 궁녀 나 内人(나인)
- 법도 制度(제도) 해아릴 탁 度支部(탁지부)
- 위을 독 讀書(독서) 구절 두 句讀點(구두점)
- 골 동 洞里(동리) 밝을 통 洞察(통찰)
- 즐거울 락
 樂園(낙원)

 보래 악
 樂器(악기)

 좋아할 요
 樂山樂水(요산요수)
- 돌이킬 반 違反(위반) 뒤집을 번 反畓(번답)
- 회복할 복 回復(회복) 다시 부 復活(부활)
- 하닐 부
 可否(가부)

 막힐 비
 否運(비운)

- 북녘북 北方(북방) 달아날 배 敗北(패배)
- 分離(분리)

 で위 분
 五分(오푼)

 分銭(푼겐)
- 아닐불 不利(불리) 아닐부 不當(부당) *c, ㅈ음 앞에서
- 절 사寺刹(사찰)관청 시司僕寺(사복시)
- 죽일 살殺傷(살상)殺概到(쇄도)감할 쇄滅殺(감쇄)
- 형상 상 狀態(상태) 문서 장 賞狀(상장)
- 말씀 설 說明(설명) 한 달랠 세 遊說(유세) 기쁠 열 說樂(열락)
- 설필성 反省(반성) 덜생 省**略**(생략)
- 数설数學(수학)자주 삭頻數(빈삭)
- (국식) (국식) 별자리 수 星宿(성수)
- 알식 知識(지식) 기록할지 標識(표지)
- 합/먹을 식 飲食(음식) 합/먹일 사 蔬食(소사)
- 악할 악 善惡(선악) 미워할 오 憎惡(증오)

- 앞 열 落葉(낙엽)葉書(엽서)성씨 섭 葉氏(섭씨)
- 명을 절 切斷(절단)

 온통 체 一切(일세)
 *금지나 규제, 부정의 동사 앞에서는 일절(一切)
- 참여할 참 **參與**(참여) 석 삼 '三(석 삼)'의 갖은자
- 분 다를 차 差別(차별) 증질 치 參差(참치)
- 변칙 최 法則(법칙) 골즉 然則(연즉)
- 면 면안할 편 便利(편리) 等오줌 변 便所(변소) 小便(소변)
- 베 포
 布木(포목)

 布 필 포
 公布(공포)

 보시 보
 布施(보시)
- 水い量 폭力(폭력)

 果力(폭력)

 P型 포 横暴(횡포)
- 다닐 행 行進(행진) 行 행실 행 行實(행실) 항렬 항 行列(항렬)
- 고림화 畫房(화방) 그을 획 畫順(획순)

看做 간주 ×간고	木鐸 목탁 ×목택	贖罪 속죄 ×독죄	斬新 참신 ×점신
間歇 간헐 ×간흘	蒙昧 몽매 ×몽미	殺到 쇄도 ×살도	喘息 천식 ×서식
概括 개괄 ×개활	無垢 무구 ×무후	睡眠 수면 ×수민	鐵槌 철퇴 ×철추
改悛 개전 ×개준	無妨 무방 ×무효	水洗 수세 ×수선	尖端 첨단 ×열단
醵出 갹출 ×거출	未洽 미흡 ×미합	猜忌 시기 ×청기	諦念 체념 ×제념
揭示 게시 ×계시	撲滅 박멸 ×복멸	示唆 시사 ×시준	撮影 촬영 ×최영
更迭 경질 ×갱질	剝奪 박탈 ×녹탈	辛辣 신랄 ×신극	熾烈 치열 ×직열
驚蟄 경칩 ×경집	反駁 반박 ×반효	迅速 신속 ×빈속	鍼術 침술 ×함술
汨沒 골몰 ×일몰	頒布 반포 ×분포	軋轢 알력 ×알락	彈劾 탄핵 ×탄해
刮目 괄목 ×활목	潑剌 발랄 × 발 자	斡旋 알선 ×간선	耽溺 탐닉 ×탐약
乖離 괴리 ×승리	拔萃 발췌 ×발졸	隘路 애로 ×익로	慟哭 통곡 ×동곡
攪亂 교란 ×각란	拔擢 발탁 ×발요	惹起 야기 ×약기	洞察 통찰 × 동찰
敎唆 교사 ×교준	幇助 방조 ×봉조	掠奪 약탈 ×경탈	派遣 파견 ×파유
詭辯 궤변 ×위변	分泌 분비 ×분필	濾過 여과 ×노과	破綻 파탄 ×파정
龜鑑 귀감 ×구감	不朽 불후 ×불구	誤謬 오류 ×오요	膨脹 팽창 ×팽장
琴瑟 금슬 ×금실	譬喩 비유 ×벽유	歪曲 왜곡 ×부곡	平坦 평탄 ×평단
喫煙 끽연 ×긱연	憑藉 빙자 ×빙적	吏讀 이두 ×이독	閉塞 폐색 ×폐새
懦弱 나약 ×유약	使嗾 사주 ×사족	溺死 익사 ×약사	捕捉 포착 ×포촉
烙印 낙인 ×각인	奢侈 사치 ×사다	湮滅 인멸 ×연멸	割引 할인 ×활인
捺印 날인 ×나인	詐稱 사칭 ×작칭	一括 일괄 ×일활	陜川 합천 ×협천
狼藉 낭자 ×낭적	索莫 삭막 ×색막	剩餘 잉여 ×승여	肛門 항문 ×홍문
賂物 뇌물 ×각물	撒布 살포 ×산포	自矜 자긍 ×자금	解弛 해이 ×해야
漏泄 누설 ×누세	相殺 상쇄 ×상살	暫定 잠정 ×참정	享樂 향락 ×형락
茶菓 다과 ×차과	省略 생략 ×성략	將帥 장수 ×장사	現況 현황 × 현항
團欒 단란 ×단락	逝去 서거 ×절거	詛 吹 저주 ×조주	忽然 홀연 ×총연
撞着 당착 ×동착	誓約 서약 ×절약	傳播 전파 ×전번	恍惚 황홀 ×광홀
陶冶 도야 ×도치	先瑩 선영 ×선형	截斷 절단 ×재단	劃數 획수 ×화수
瀆職 독직 ×속직	閃光 섬광 ×염광	措置 조치 ×차치	嗅覺 후각 ×취각
罵倒 매도 ×마도	洗滌 세척 ×세조	憎惡 증오 ×증악	欣快 흔쾌 ×근쾌
邁進 매진 ×만진	遡及 소급 ×삭급	叱責 질책 ×힐책	恰似 흡사 ×합사
木瓜 모과 ×목과	甦生 소생 ×갱생	執拗 집요 ×집유	詰難 힐난 ×길난

결근계 사직서 신원보증서 위임장

결근계

결	계	과장	부장
재			

사유: 기간:

위와 같은 사유로 출근하지 못하였으므로 결근계를 제출합니다.

> 일 20 녕 월

> > 소속:

직위:

성명:

(인)

수입인지

첨부란

사직서

소속:

직위:

성명:

사직사유:

삿기 보인은 위와 같은 사정으로 인하여 년 월 일부로 사직하고자 하오니 선처하여 주시기 바랍니다.

> 웍 잌 20 녂

> > 신청인:

(인)

ㅇㅇㅇ 귀하

신원보증서

본적:

주소:

업무내용:

직급: 성명:

주민등록번호:

상기자가 귀사의 사원으로 재직중 5년간 본인 등이 그의 신원을 보증하겠으며, 만일 상기자가 직무수행상 범한 고의 또는 과실로 인하여 귀사에 손해를 끼쳤을 때는 신 원보증법에 의하여 피보증인과 연대배상하겠습니다.

> 20 년 월

적: 본

주 소: 직 업:

(인) 주민등록번호:

신원보증인: 적:

주 소:

업:

(인) 주민등록번호:

신원보증인:

ㅇㅇㅇ 귀하

위임장

명:

주민등록번호:

주소 및 연락처:

본인은 위 사람을 대리인으로 선정하고 아래의 행위 및 권한을 위임함.

위임내용:

20 녕 월 일

위임인:

(인)

주민등록번호:

주소 및 연락처:

영수증 인수증 청구서 보관증

금액: 일금 오백만원 정 (₩5,000,000)

위 금액을 ○○대금으로 정히 영수함.

20 년 월 일

주 소:

주민등록번호:

영 수 인:

(인)

ㅇㅇㅇ 귀하

인수증

품 목:

수 량:

상기 물품을 정히 인수함.

20 년 월 일

인수인:

(인)

ㅇㅇㅇ 귀하

청구서

금액: 일금 삼만오천원 정 (₩35,000)

위 금액은 식대 및 교통비로서 이를 청구합니다

20 년 월 일

청구인: (인)

ㅇㅇ과 (부) ㅇㅇㅇ 귀하

보관증

보관품명:

수 량:

상기 물품을 정히 보관함. 상기 물품은 의뢰인 ○○○가 요구하는 즉시 인도하겠음.

20 년 월 일

보관인: (인)

주 소:

ㅇㅇㅇ 귀하

한의서 타워서

각종 生活書式

타 워 서

제 목: 거주자우선주차 구민 피해에 대한 탄워서 내 용:

- 1 중구를 위해 불철주야 노고하심을 충심으로 감사드립니다.
- 2. 다름이 아니오라 거주자우선주차 구역에 주차를 하고 있는 구민으로서 거주자우선주차 구역에 주차하지 말아야 할 비거주자 주차 차량들로 인한 피해가 막심하여 아래와 같이 탄워서를 제출하오니 시정될 수 있도록 선처하여 주 시기 바랍니다.

- 아 래 -

- 가. 비거주자 차량 단속의 소홀성: 경고장 부착만으로는 단속이 곤란하다고 사료되는바, 바로 견인조치할 수 있도록 시정하여 주시기 바라며, 주차위반 차량에 대한 신고 전화를 하여도 연결이 안되는 상황이 빈번히 발생하고 있어 효 율적인 단속이 곤란한 실정이라고 사료됩니다.
- 나. 그로 인해 거주자 차량이 부득이 다른 곳에 주차를 해야 하는 경우가 왕왕 있는데 지역내 특성상 구역 이외에는 타차량의 통행에 불편을 끼칠까봐 달리 주차함 곳이 없어 인근(10m이내) 도로 주변에 주차를 할 수밖에 없는 실정이 나 구첫에서 나온 주차 단속에 걸려 주차위반 및 견인조치로 인한 금전적 시간적 피해가 막심한 실정입니다.
- 다. 그런 반면에 현실적으로 비거주자 차량에는 경고장만 부착되고 아무런 조치가 이루어지지 않는다는 것은 백번 천번 부당한 행정조치라고 사료되는바 조속한 시일 내에 개선하여 주시기를 바랍니다.

20 년 월 일 작성자: 000

ㅇㅇㅇ 귀하

합의서

피해자(甲): ○ ○ ○ 가해자(Z):000

- 1. 피해자 甲은 ○○년 ○월 ○일. 가해자 乙이 제조한 화장품 ○○제품을 구입하였으며 그 제품을 사용한 지 1주일 만 에 피부에 경미한 여드름 및 기미와 같은 부작용이 발생하였고 乙측에서 이 부분에 대해 일부 배상금을 지급하기로 하 였다. 배상내역은 현금 20만원으로 甲, 乙이 서로 합의하였다. (사건내역 작성)
- 2. 따라서 乙은 손해배상금 20만원을 ○○년 ○월 ○일까지 甲에게 지급할 것을 확약했다. 단. 甲은 乙에게 위의 배상 금 이외에는 더 이상의 청구를 하지 않을 것을 조건으로 한다. (배상내역 작성)
- 3. 다음 금액을 손해배상금으로 확실히 수령하고 상호 원만히 합의하였으므로 이후 이에 관하여 일체의 권리를 포기하 며 여하한 사유가 있어도 민형사상의 소송이나 이의를 제기하지 아니할 것을 확약하고 후일의 증거로서 이 합의서에 서명 날인한다. (기타 부가적인 합의내역 작성)

20 년 월 일 피해자(甲) 주 소: 주민등록번호: 명: (인) 가해자(乙) 주 소: 사 명: (인)

고소장 고소취소장

고소란 범죄의 피해자 등 고소권을 가진 사람이 수사기관에 범죄 사실을 신고하여 범인을 처벌해 달라고 요구하는 행위이다.

고소장은 일정한 양식이 있는 것은 아니고 고소인과 피고소인의 인적사항, 피해내용, 처벌을 바라는 의사표시가 명시되어 있으면 되며, 그 사실이 어떠한 범죄에 해당되는지까지 명시할 필요는 없다.

고소장

고소인: 김○○

서울 ㅇㅇ구 ㅇㅇ동 ㅇㅇ번지

주민등록번호:

전화번호:

피고소인: 이ㅇㅇ

서울 ㅇㅇ구 ㅇㅇ동 ㅇㅇ번지

주민등록번호:

전화번호:

피고소인: 박○○

서울 ㅇㅇ구 ㅇㅇ동 ㅇㅇ번지

주민등록번호:

전화번호:

피고소인들을 상대로 다음과 같은 사실로 고소 하니. 조사하여 엄벌하여 주시기 바랍니다.

고소사실:

피고소인 이○○와 박○○는 2012. 10. 1. ○○시 ○○구 ○○동 ○○번지 ○○건설 2층 회의실에서 고소인 ○○○에게 현금 1,000만원을 차용하고 차용증서에 서명 날인하여 2013. 2. 10. 까지 변제하여 준다며 고소인을 기망하여 이를 가지고 도주하였으니 수사하여 엄벌하여 주시기바랍니다. (육하원칙에 의거 작성)

관계서류: 1. 약속어음 ○매

2. 내용통지서 ○매

3. 각서 사본 1매

20 년 월 일 위 고소인 홍길동 ⁽¹⁾

○○경찰서장 귀하

고소취소장

고소인: 김ㅇㅇ

서울 ㅇㅇ구 ㅇㅇ동 ㅇㅇ번지

주민등록번호:

전화번호:

피고소인: 김○○

서울 ㅇㅇ구 ㅇㅇ동 ㅇㅇ번지

주민등록번호:

전화번호:

상기 고소인은 2013. 2. 15. 위 피고인을 상대로 서울 ○○경찰서에 업무상 배임 혐의로 고소하 였는바, 피고소인 ○○○가 채무금을 전액 변제 하였기에 고소를 취소하고, 앞으로는 이 건에 대하여 일체의 민·형사상 이의를 제기하지 않을 것을 약속합니다.

20 년 월 일 위 고소인 홍길동 ®

서울 ㅇㅇ 경찰서장 귀하

고소 취소는 신중해야 한다.

고소를 취소하면 고소인은 사건 담당 경찰관에게 '고소 취소 조서'를 작성하고 고소 취소의 사유가 협박이나 폭력에 의한 것인지 스스로 희망한 것인지의 여부를 밝힌다.

고소를 취소하여도 형량에 참작이 될 뿐 죄가 없어지는 것은 아니다.

한 번 고소를 취소하면 동일한 건으로 2회 고 소할 수 없다

금전차용증서 독촉장 각서

금전차용증서

일금

원정(단 이자월 할 푼)

0]

01

위의 금액을 채무자 ○○○가 차용한 것은 틀림없습니다. 그러므로 이자는 매월 ○일까지, 원금은 오는 ○○○○년 ○월 ○일까지 귀하에게 지참하여 변제하겠습니다. 만일 이자를 ○월 이상 연체한 때에는 기한에 불 구하고 언제든지 원리금 모두 청구하더라도 이의 없겠으며, 또한 청구에 대하여 채무자 ○○○가 의무의 이행을 하지 않을 때에는 연대보증인 ○○○가 대신 이행하여 귀하에게는 일절 손해를 끼치지 않겠습니다.

20

녀

후일을 위하여 이 금전차용증서를 교부합니다.

	20	L'	己	근		
채무자 성명: 주 소: 주민등록번호:				(전호	ł)
연대보증인 성명: 주 소: 주민등록번호:				(전호	ŀ)
채권자 성명: 주 소: 주민등록번호:				(전호	+)
		채권	자 0	00 귀히	5}	

독촉장

귀하가 본인으로부터 ○○○○년 ○월○일 금 ○○○원을 차용함에 있어 이자를 월 ○부로 하고 변제기일을 ○○○년 ○월 ○일로 정하여 차용한바 위 변제기일이 지난 지금까지 아무런 연락이 없음은 대단히 유감스런 일입니다.

아무쪼록 위 금 ○○○원과 이에 대한 ○○○○년 ○월 ○일부터의 이자를 ○○○○년 ○월 ○일까지 변제하여 주실 것을 독촉하는 바입니다.

20 년 월 일

○○시 ○○구 ○○동 ○○번지 채권자: (인)

○○시 ○○구 ○○동 ○○번지 채무자: ○○○ 귀하

각서

금액: 일금 오백만원 정(₩5,000,000)

상기 금액을 ○○○○년 ○월 ○일까지 결 제하기로 각서로써 명기함. (만일 기일 내에 지불 이행을 못할 경우에는 어떤 법적 조치 라도 감수하겠음.)

20년월일신청인:(인)

ㅇㅇㅇ 귀하

자기소개서란?

자기소개서는 이력서와 함께 채용을 결정하는 데 가장 기초적인 자료가 된다. 이력서가 개개인을 개괄적으로 이해할 수 있는 자료라면, 자기소개서는 한 개인을 보다 깊이 이해할 수 있는 자료로 활용된다. 기업은 취업 희망자의 자기소개서를 통해 채용하고자 하는 인재로서의 적합 여부를 일차적으로 판별한다. 즉, 대인 관계, 조직에 대한 적응력, 성격, 인생관 등을 알 수 있으며, 성장 배경과 장래성을 가늠해 볼 수 있다. 또한 자기소개서를 통해 문장 구성력과 논리성뿐만 아니라 자신의 생각을 표현해 내는 능력까지 확인할 수 있다. 인사담당자는 자기소개서를 읽다가 시선을 끌거나 중요한 부분에 대해서는 표시를 해 두기도 하는데, 이는 면접 전형에서 질문의 기초 자료로 활용되기도 한다. 대부분의 지원자들이 여러 개의 기업에 자기소개서를 제출하게 되는데, 그때마다 해당 기업의 아이템이나 경영 이념에 따라 자기소개서를 조금씩 수정하는 것이 일반적이다.

자기소개서 작성 방법

1 간결한 문장으로 쓴다

문장에 군더더기가 없도록 해야 한다. '저는', '나는' 등의 자신을 지칭하는 말과, 앞에서 언급했던 부분을 반복하는 말, '그래서', '그리하여' 등의 접속사들만 빼도 훨씬 간결한 문장으로 바뀐다.

② 솔직하게 쓴다

과장된 내용이나 허위 사실을 기재하여서는 안 된다. 면접 과정에서 심도 있게 질문을 받다 보면 과장이나 허위가 드러나게 되므로 최대한 솔직하고 꾸밈없이 써야 한다.

③ 최소한의 정보는 반드시 기재한다

자신이 강조하고 싶은 부분을 중점적으로 언급하되, 개인을 이해하는 데 기본 요소가 되는 성장 과정, 지원 동기 등은 반드시 기재한다. 또한 이력서에 전공이나 성적증명서를 첨부하였더라도 이를 자기소개서에 다시 언급해 주는 것이 좋다.

4 중요한 내용 및 장점은 먼저 기술한다

지원 분야나 부서에 자신이 왜 적합한지를 일목요연하게 기록한다. 수상 내역이나 아르바이트, 과외 활동 등을 무작위로 나열하기보다는 지원 분야와 관계 있는 사항을 먼저 중점적으로 기술하고 나머지는 뒤에서 간단히 언급한다.

5 한자 및 외국어 사용에 주의한다

불가피하게 한자나 외국어를 써야 할 경우, 반드시 옥편이나 사전을 찾아 확인한다. 잘못 사용했을 경우 사용하지 않은 것만 못한 결과를 초래할 수도 있다.

⑥ 초고를 작성하여 쓴다.

단번에 작성하지 말고, 초고를 작성하여 여러 번에 걸쳐 수정 보완한다. 원본을 마련해 두고 제출할 때마다 각 업체에 맞게 수정을 가해 제출하면 편리하다. 자필로 쓰는 경우 깔끔하고 깨끗하게 작성하여야 하며, 잘못 써서 고치거나 지우는 일이 없도록 충분히 연습을 한 다음 주의해서 쓴다.

각종 生活書式

자 기 소 개 서

일관성 있는 표현을 사용한다.

문장의 첫머리에서 '나는~이다.'라고 했다가 어느 부분에 이르러서는 '저는 ~습니다.'라고 혼용해서 표현하는 경우가 많다. 어느 쪽을 쓰더라도 한 가지로 통일해서 써야 한다. 호칭, 종결형 어미, 존칭어 등은 일관되게 사용하는 것이 바람직하다.

③ 입사할 기업에 맞추어서 작성한다

기업은 자기소개서를 통해서 지원자가 어떻게 살아왔는가보다는 무엇을 할 줄 알고 입사 후 무엇을 잘하겠다는 것을 판단하려고 한다. 따라서 신입의 경우에는 학교 생활, 특기 사항 등을 입사할 기업에 맞추어 작성하고 경력자는 경력 위주로 기술한다.

와 자신감 있게 작성한다

강한 자신감은 지원자에 대한 신뢰와 더불어 인사담당자의 호기심을 자극한다. 따라서 나를 뽑아 주십사 하는 청유형의 문구보다는 자신감이 흘러넘치는 문구가 좋다.

⑩ 문단을 나누어서 작성하고 오⋅탈자 및 어색한 문장을 최소화한다.

성장 과정, 성격의 장·단점, 학교 생활, 지원 동기 등을 구분지어 나타낸다면 지원자에 대한 사항이 일목요연하게 눈에 들어온다. 기본적인 단어나 어휘는 정확히 사용하고, 작성한 것을 꼼꼼히 점검하여 어색한 문장이 있으면 수정한다.

유의사항

- ★ 성장 과정은 짧게 쓴다 성장 과정은 지루하게 나열하기보다 특별히 남달랐던 부분만 언급한다.
- ★ 진부한 표현은 쓰지 않는다 문장의 첫머리에 '저는', '나는' 이라는 진부한 표현을 쓰지 않도록 하고, 태어난 연도와 날짜는 이력서에 이미 기재된 사항이니 중복해서 쓰지 않는다.
- ★ 지원 부문을 명확히 한다 어떤 분야, 어느 직종에 제출해도 무방한 자기소개서는 인사담당자에게 신뢰감을 줄 수 없다. 이 회사가 아니면 안 된다는 명확한 이유를 제시하고, 지원한 업무를 하기 위해 어떤 공부와 준비를 했는지 기술하는 것이 성실하고 충실하다는 느낌을 준다.
- ★ 영업인의 마음으로, 카피라이터라는 느낌으로 작성한다 자기소개서는 자신을 파는 광고 문구이다. 똑같은 광고는 사람들이 눈여겨보지 않는다. 차별화된 자기소개서가 되어야 한다. 자기소개서는 '나는 남들과 다르다'라는 것을 쓰는 글이다. 차이점을 써야 한다.
- ★ 감(感)을 갖고 쓰자 자기소개서를 잘 쓰기 위해서는 다른 사람들이 어떻게 썼는지 확인해 볼 필요가 있다. 취업 사이트에 들어가 자신이 지원할 직종의 사람들이 올려놓은 자기소개서를 읽어보고, 눈에 잘 들어오는 소개서를 체크해 두었다가 참고한다.
- ★ 구체적으로 쓴다 구체적으로 표현해야 인사담당자도 구체적으로 생각한다. 여행을 예로 들자 면, 여행의 어떤 점이 와 닿았는지, 또 그것이 스스로의 성장에 어떻게 작용했는지 언급해 준다면 훨씬 훌륭한 자기소개서가 될 것이다. 업무적인 면을 쓸 때는 실적을 중심으로 하되, '숫자'를 강조하여 쓴다. 열 마디의 말보다 단 하나의 숫자가 효과적이다.
- ★ 통신 언어 사용 금지 자기소개서는 입사를 위한 서류이다. 한마디로 개인이 기업에 제출하는 공문이다. 대부분의 인사담당자는 통신 언어에 익숙하지 않을뿐더러, 익숙하다 하더라도 수백, 수천의 서류 중에서 맞춤법을 지키지 않은 서류를 끝까지 읽을 여유는 없다. 자기소개서를 쓸 때는 맞춤법을 지켜야 한다.

각종 生活書式

1. 내용증명이란?

보내는 사람이 받는 사람에게 어떤 내용의 문서(편지)를 언제 보냈는가 하는 사실을 우체국에서 공적으로 증명하여 주는 제도로서, 이러한 공적인 증명력을 통해 민사상의 권리·의무 관계 등을 정확히 하고자 할 필요성이 있을 때 주로 이용된다. (예)상품의 반품 및 계약시, 계약 해지시, 독촉장 발송시.

- 2. 내용증명서 작성 요령
- 사용처를 기준으로 되도록 육하원칙에 따라 전달하고자 하는 내용을 알기 쉽게 작성(이면지, 뒷면에 낙서 있는 종이 등은 삼가)
- ② 내용증명서 상단 또는 하단 여백에 반드시 보내는 사람과 받는 사람의 주소, 성명을 기재하여야 함.
- ③ 작성된 내용증명서는 총 3부가 필요(받는 사람, 보내는 사람, 우체국이 각각 1부씩 보관).
- ▲ 내용증명서 내용 안에 기재된 보내는 사람, 받는 사람과 동일하게 우편발송용 편지봉투 1매 작성.

내용증명서

받 는 사 람: ㅇㅇ시 ㅇㅇ구 ㅇㅇ동 ㅇㅇ번지

(주) ○○○○ 대표이사 김하나 귀하

보내는 사람: 서울 ㅇㅇ구 ㅇㅇ동 ㅇㅇ번지 홍길동

상기 본인은 ○○○○년 ○○월 ○○일 귀사에서 컴퓨터 부품을 구입하였으나 상품의 내용에 하자가 발견되어·····(쓰고자 하는 내용을 쓴다)

20 년 월 일

위 발송인 홍길동 (인)

보내는 사람

○○시 ○○구 ○○동 ○○번지 홍길동 우 표

받 는 사 람

○○시 ○○구 ○○동 ○○번지 (주) ○○○○ 대표이사 김하나 귀하